中国历代名碑名帖放大本系列

颜真卿 争座位帖

○ 王成举 编

河南美术出版社
·郑州·

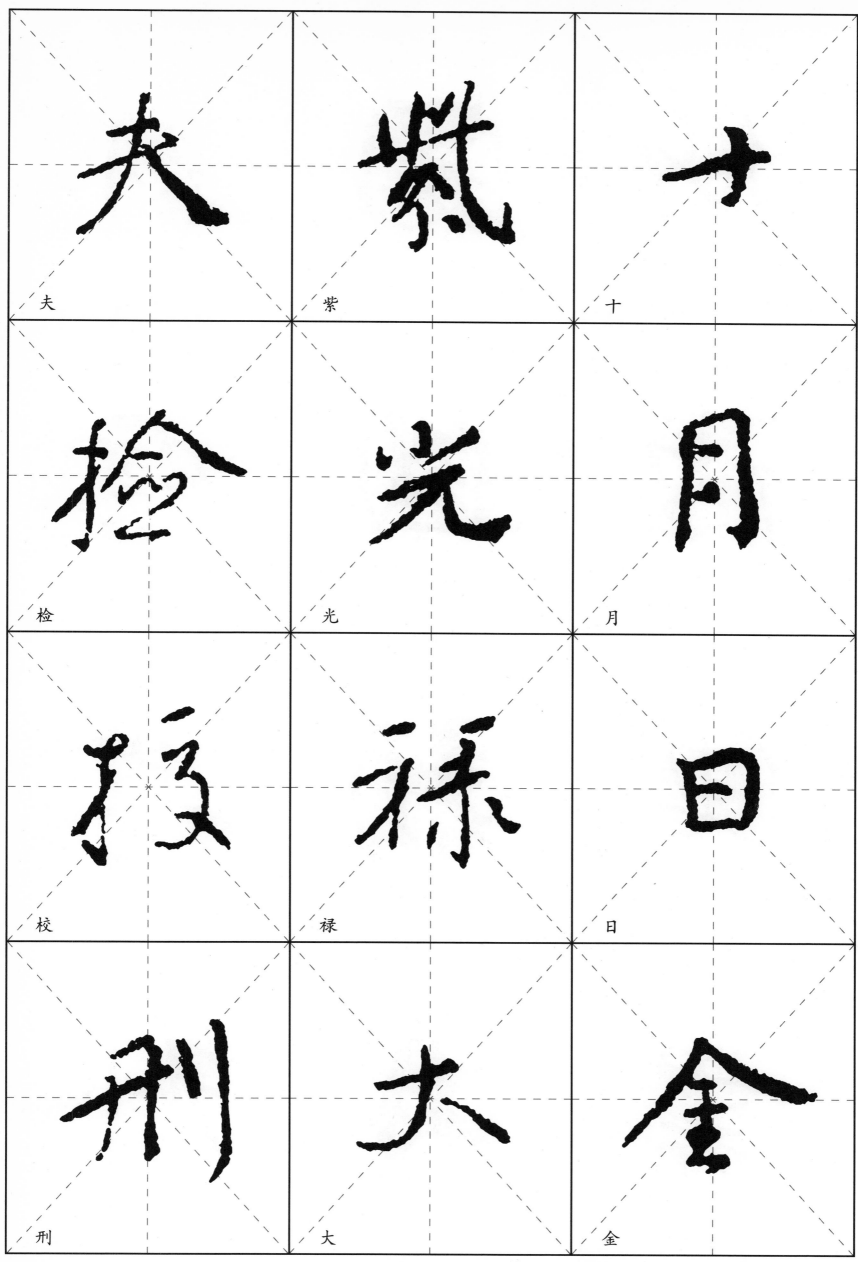

夫　　　　紫　　　　十

检　　　　光　　　　月

校　　　　禄　　　　日

刑　　　　大　　　　金

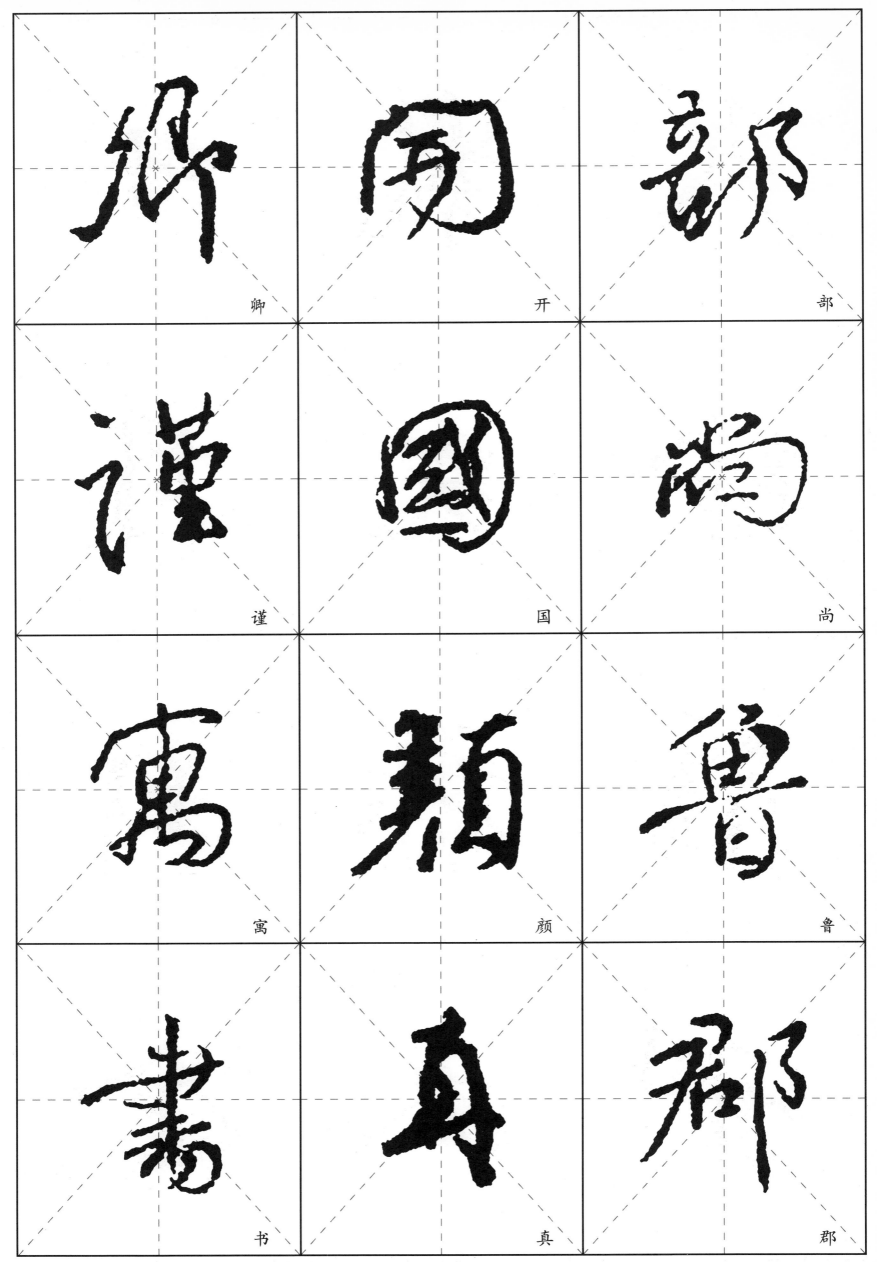

卿　开　部

谨　国　尚

寓　颜　鲁

书　真　郡

2

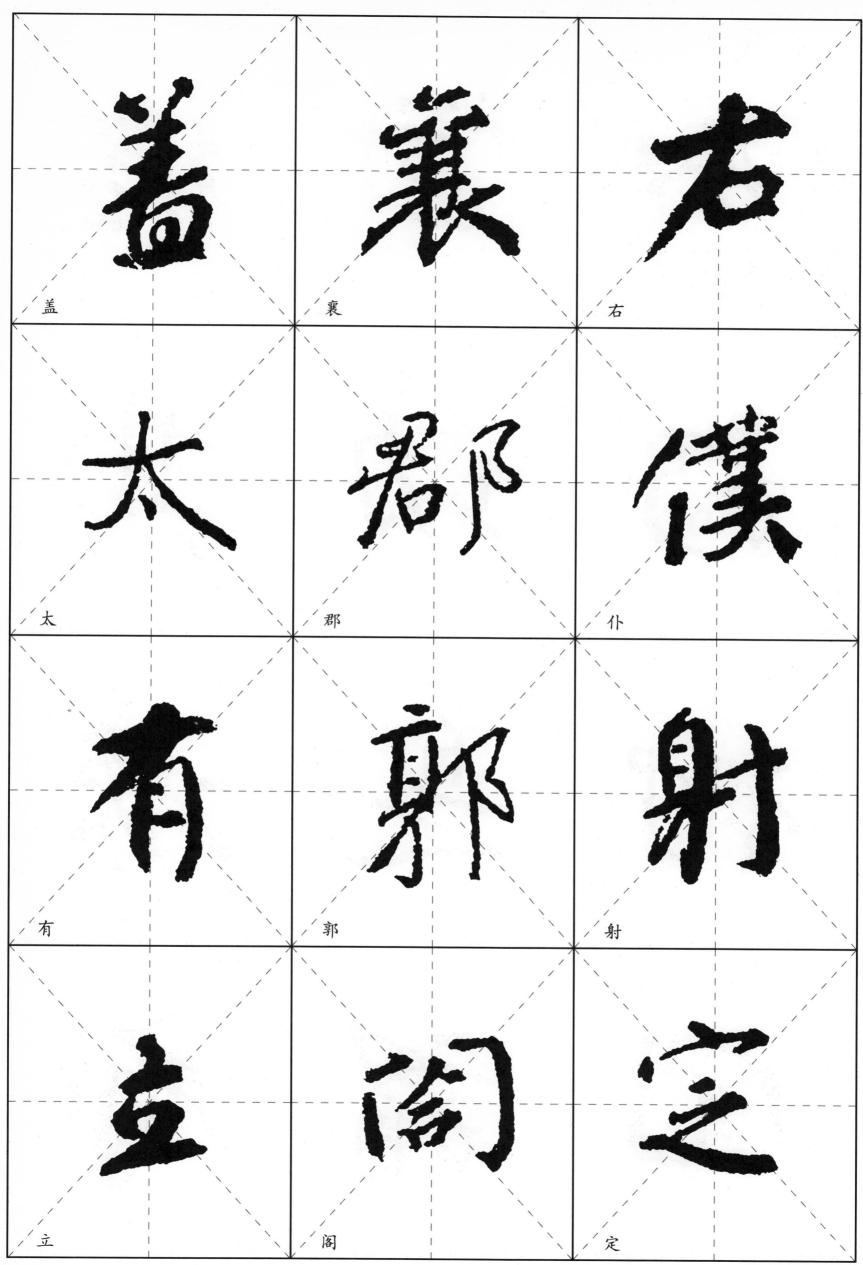

盖　襄　右

太　郡　仆

有　郭　射

立　阁　定

不 立 德

朽 功 其

抑 是 次

闻 谓 有

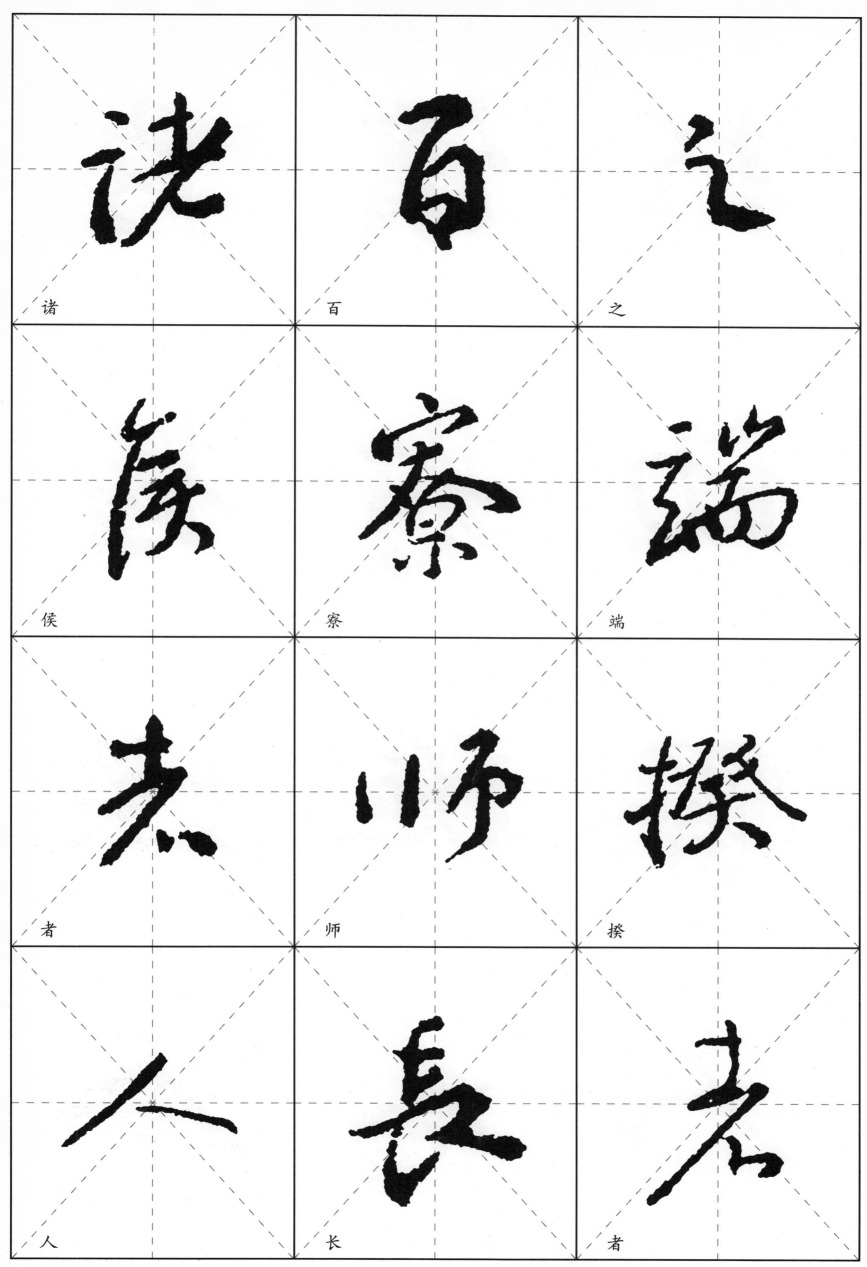

诸　百　之

侯　寮　端

者　师　揆

人　长　者

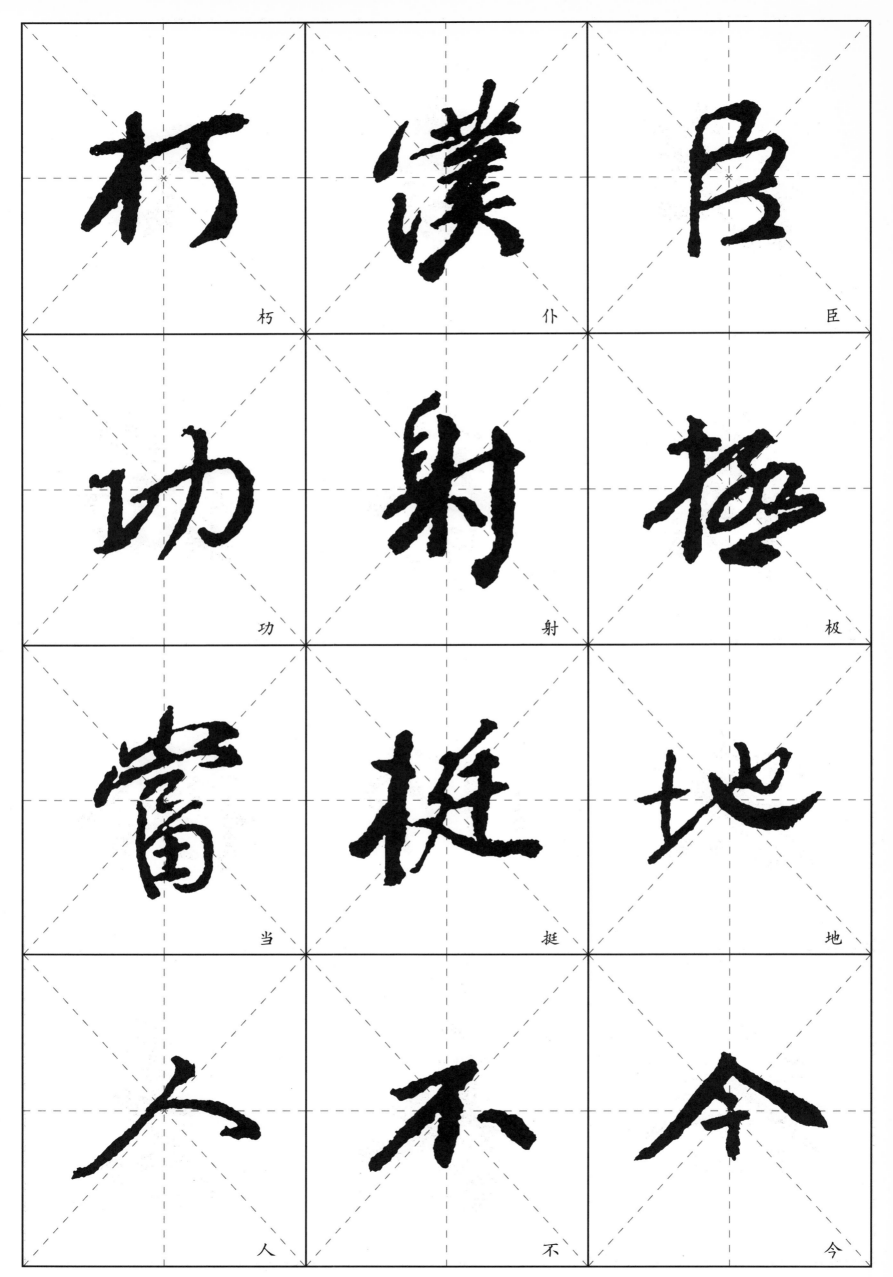

朽

仆

臣

功

射

极

当

挺

地

人

不

今

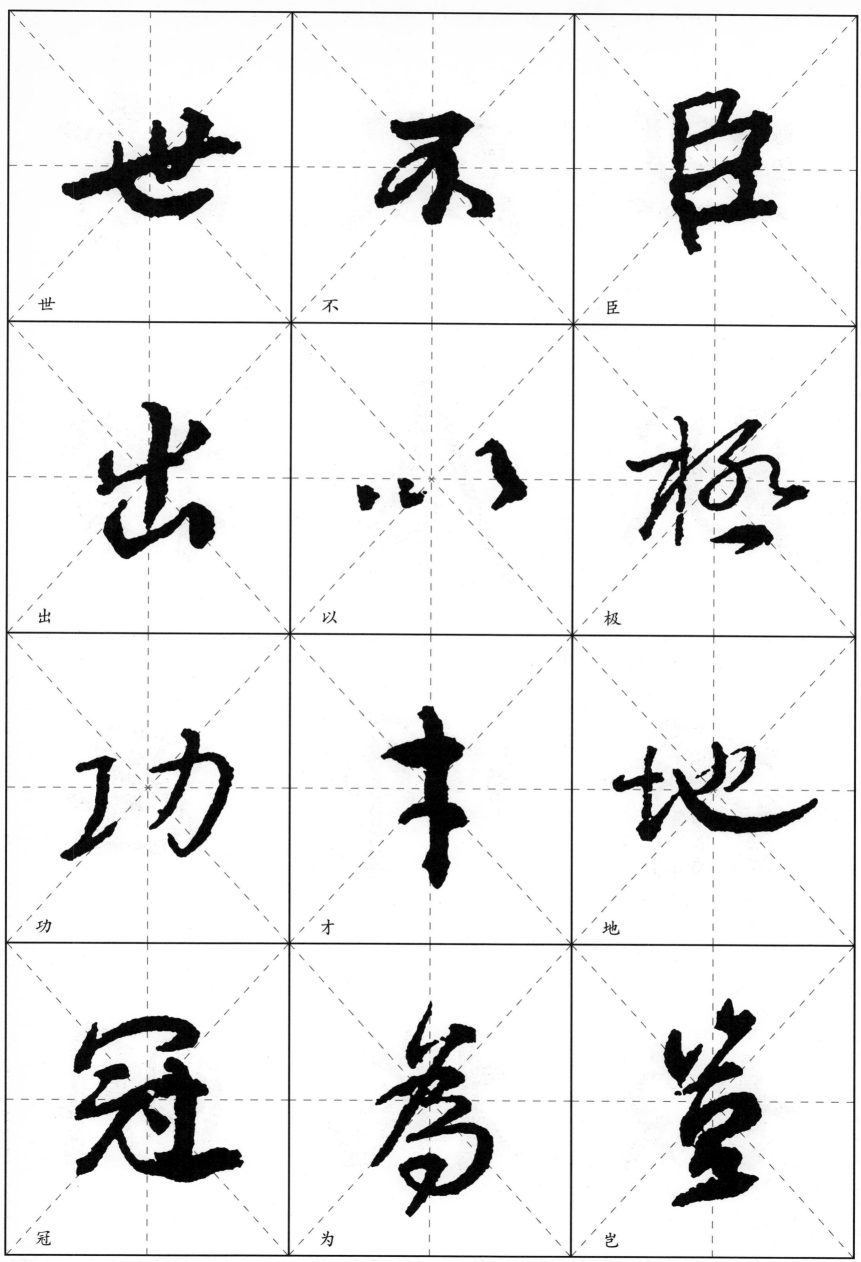

世　不　臣

出　以　极

功　才　地

冠　为　岂

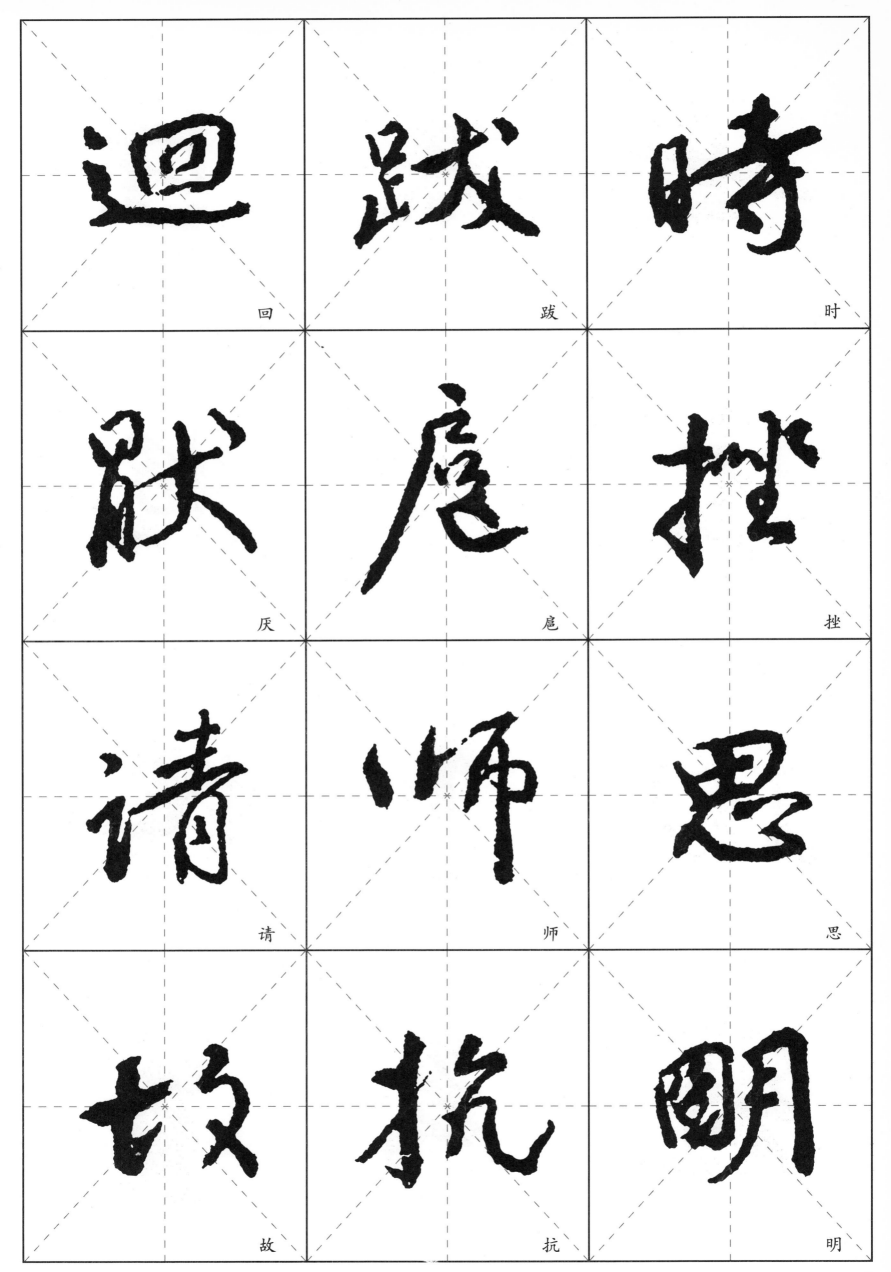

回　跋　时

厌　庖　挫

请　师　思

故　抗　明

8

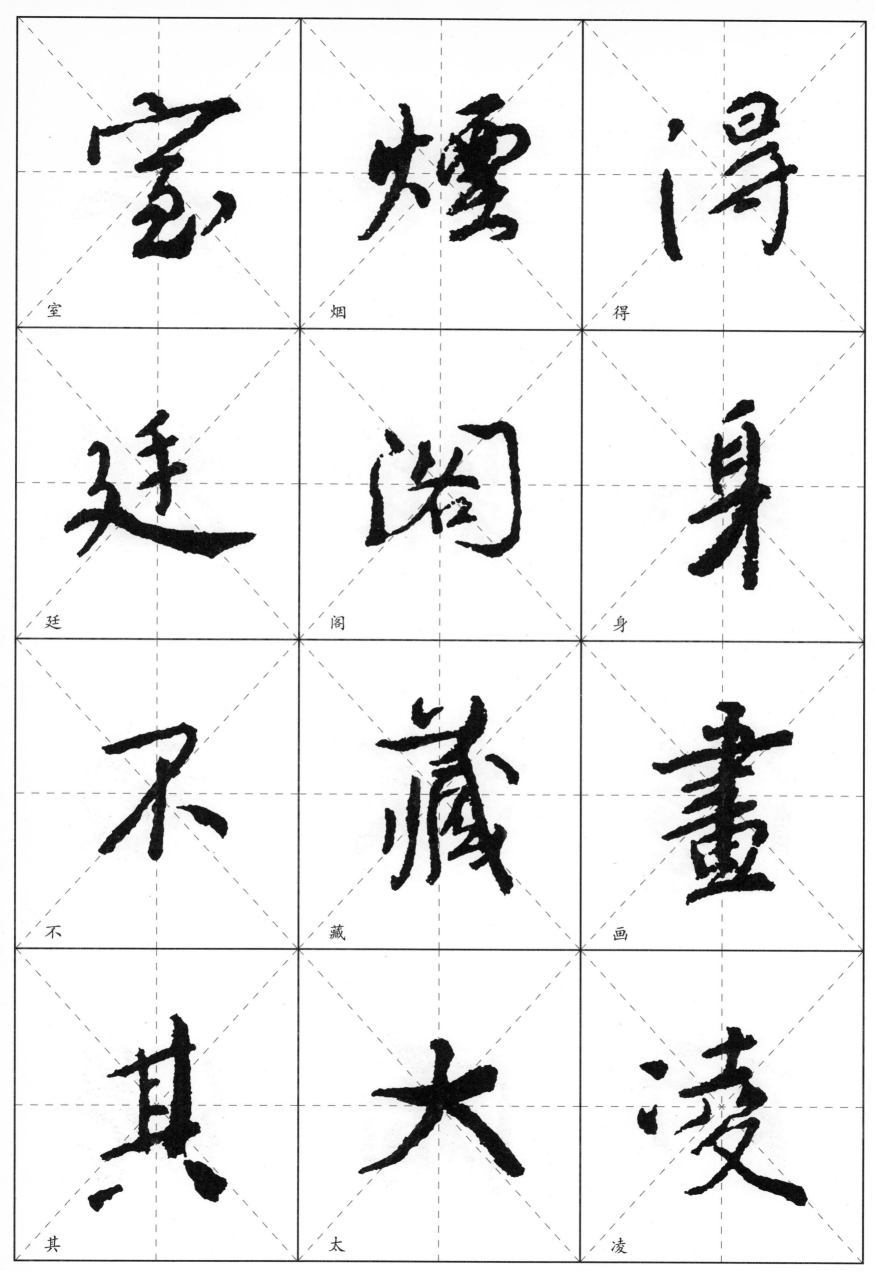

室　烟　得

廷　阁　身

不　藏　画

其　太　凌

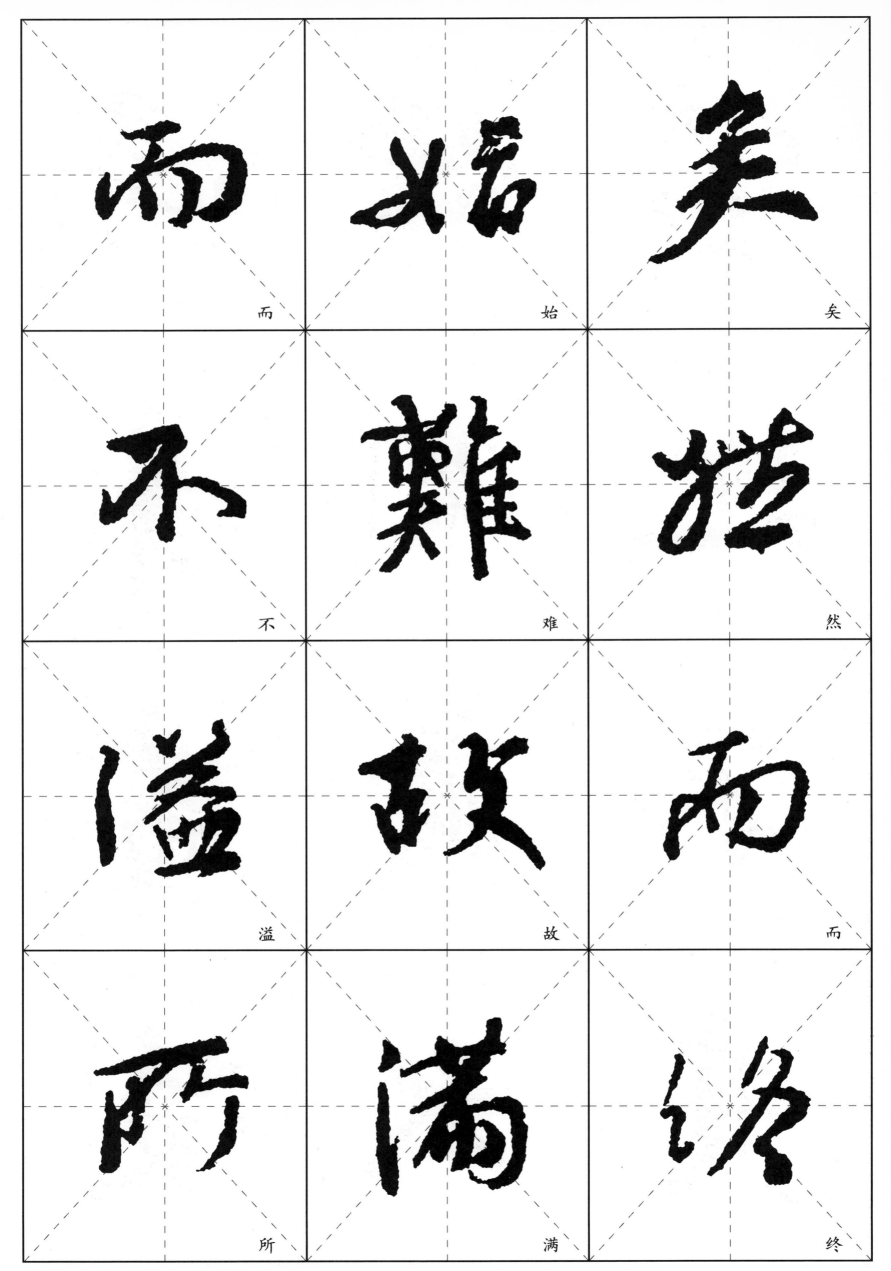

而　始　矣

不　难　然

溢　故　而

所　满　终

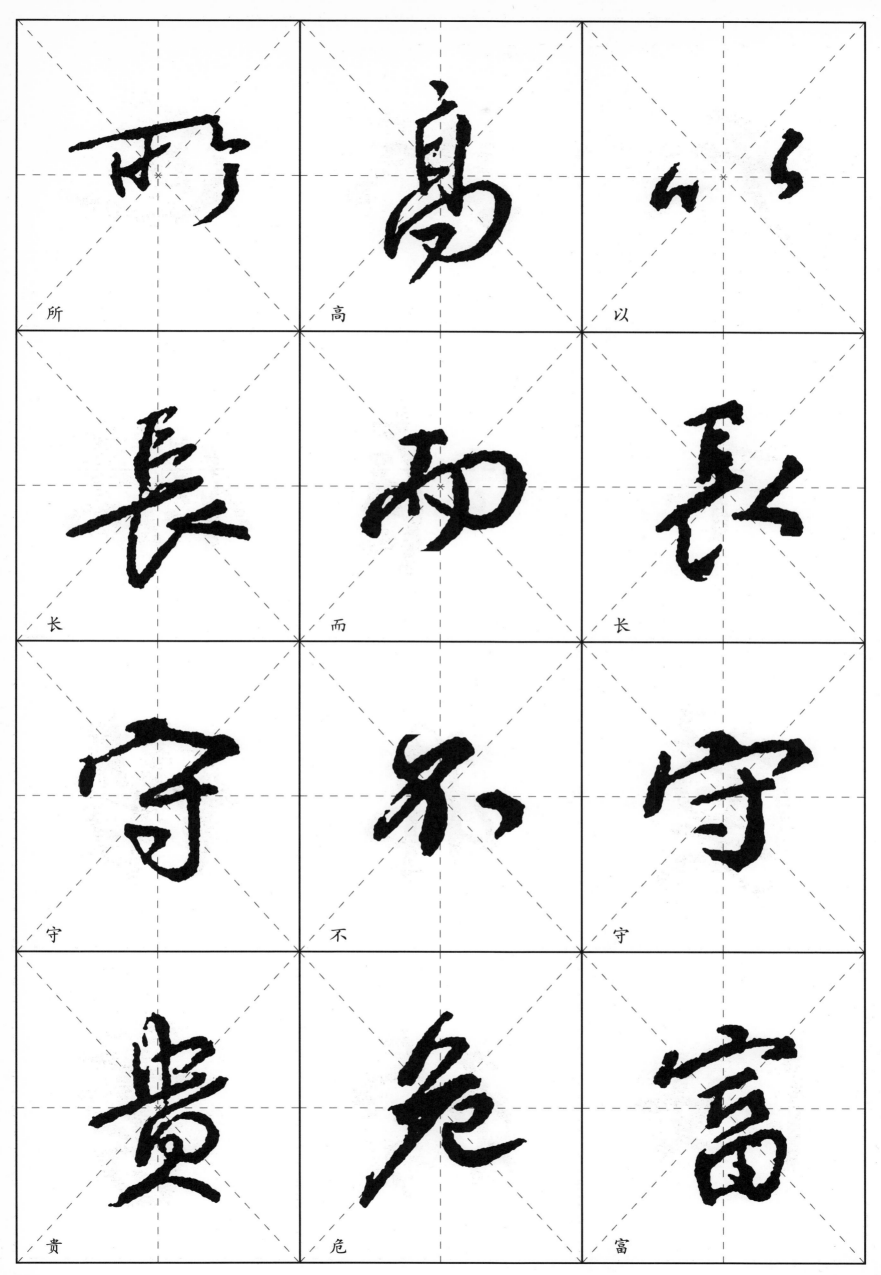

所 高 以

长 而 长

守 不 守

贵 危 富

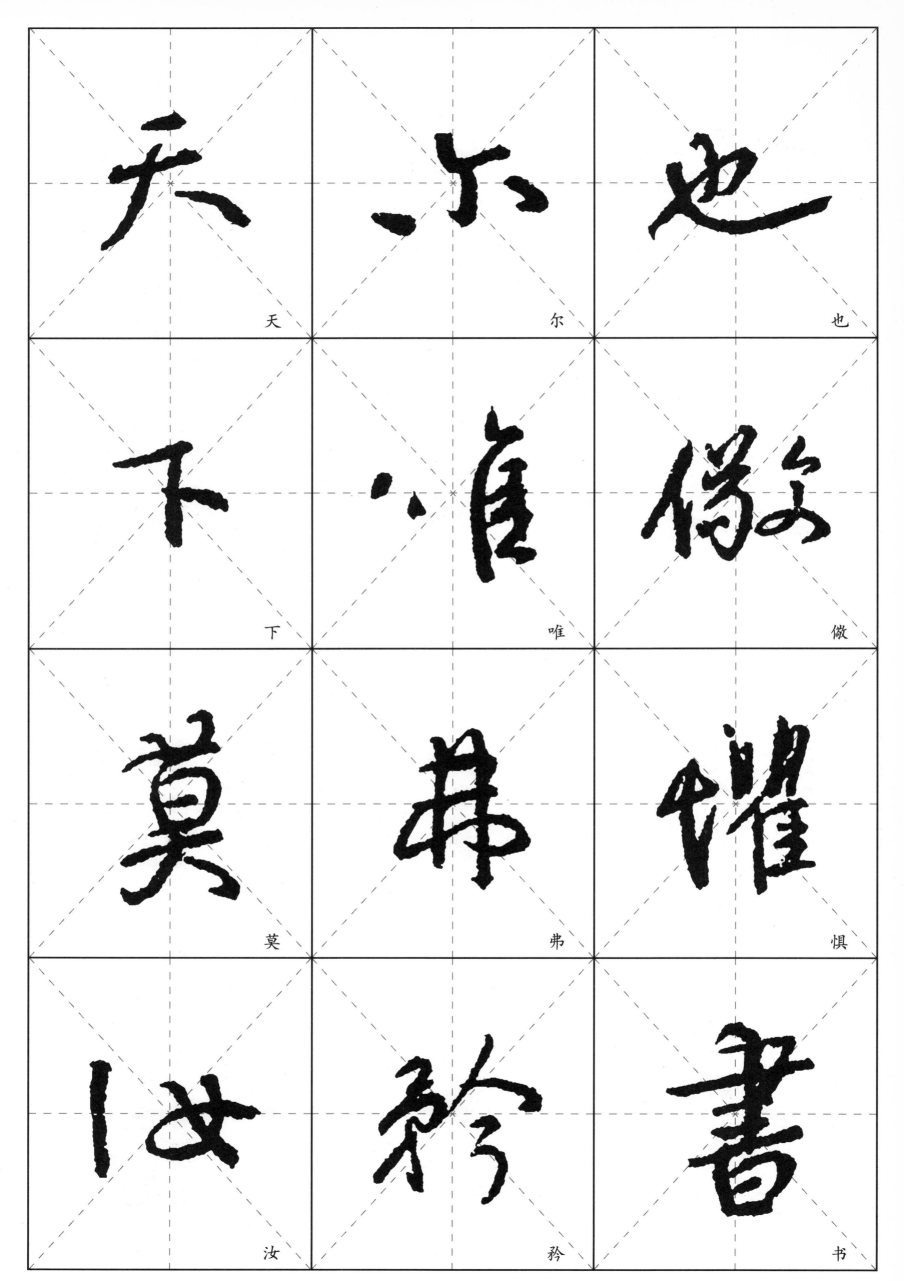

天　尔　也
下　唯　傲
莫　弗　惧
汝　矜　书

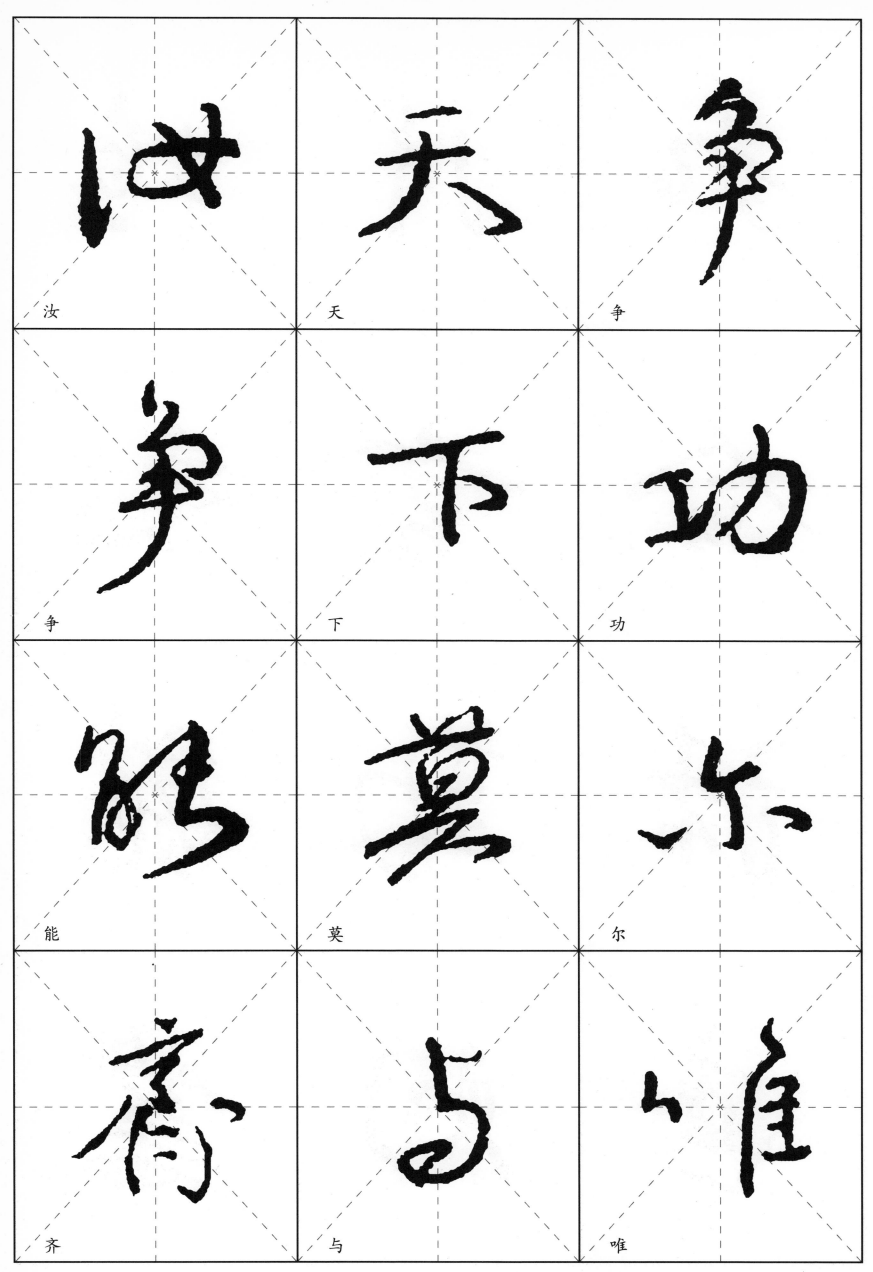

汝　天　争

争　下　功

能　莫　尔

齐　与　唯

13

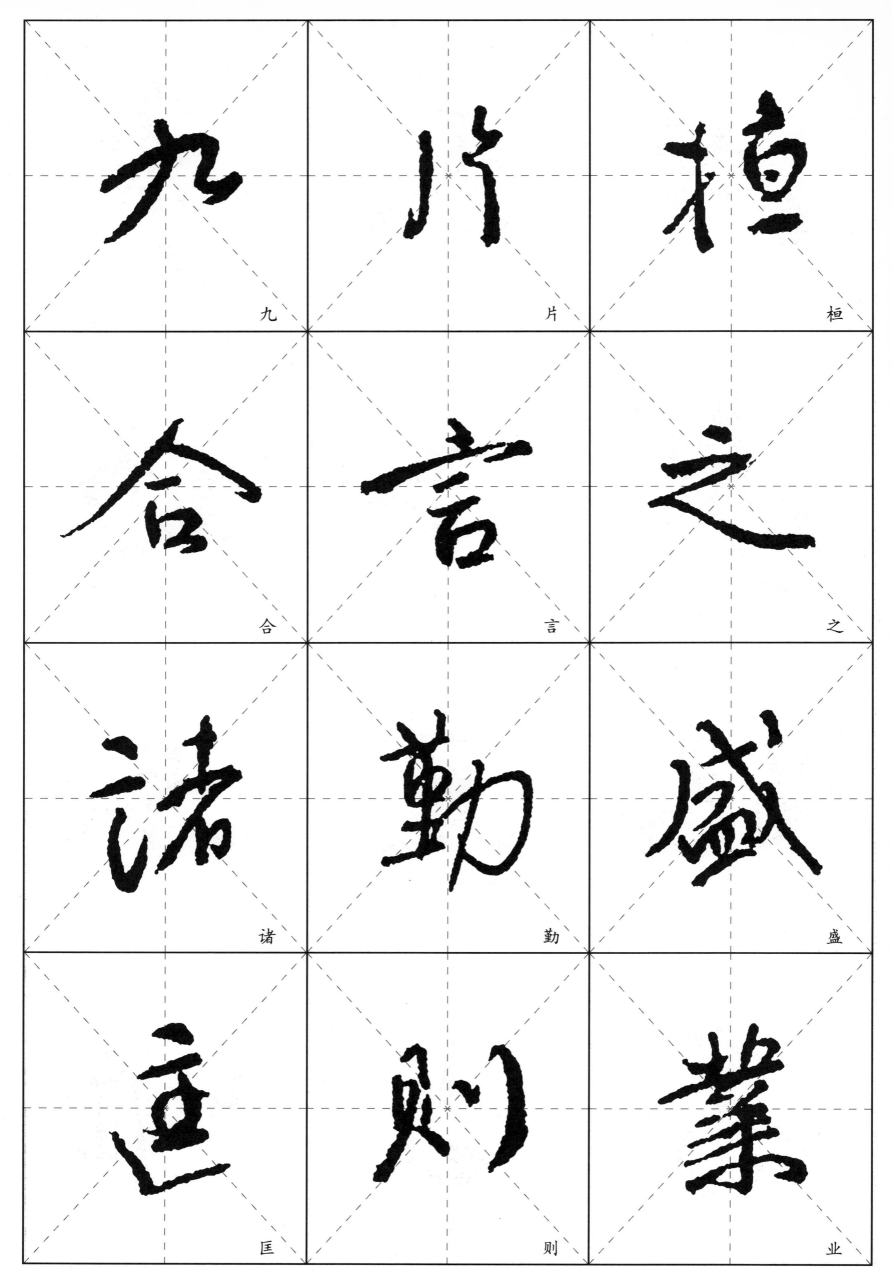

九	片	桓
合	言	之
诸	勤	盛
匡	则	业

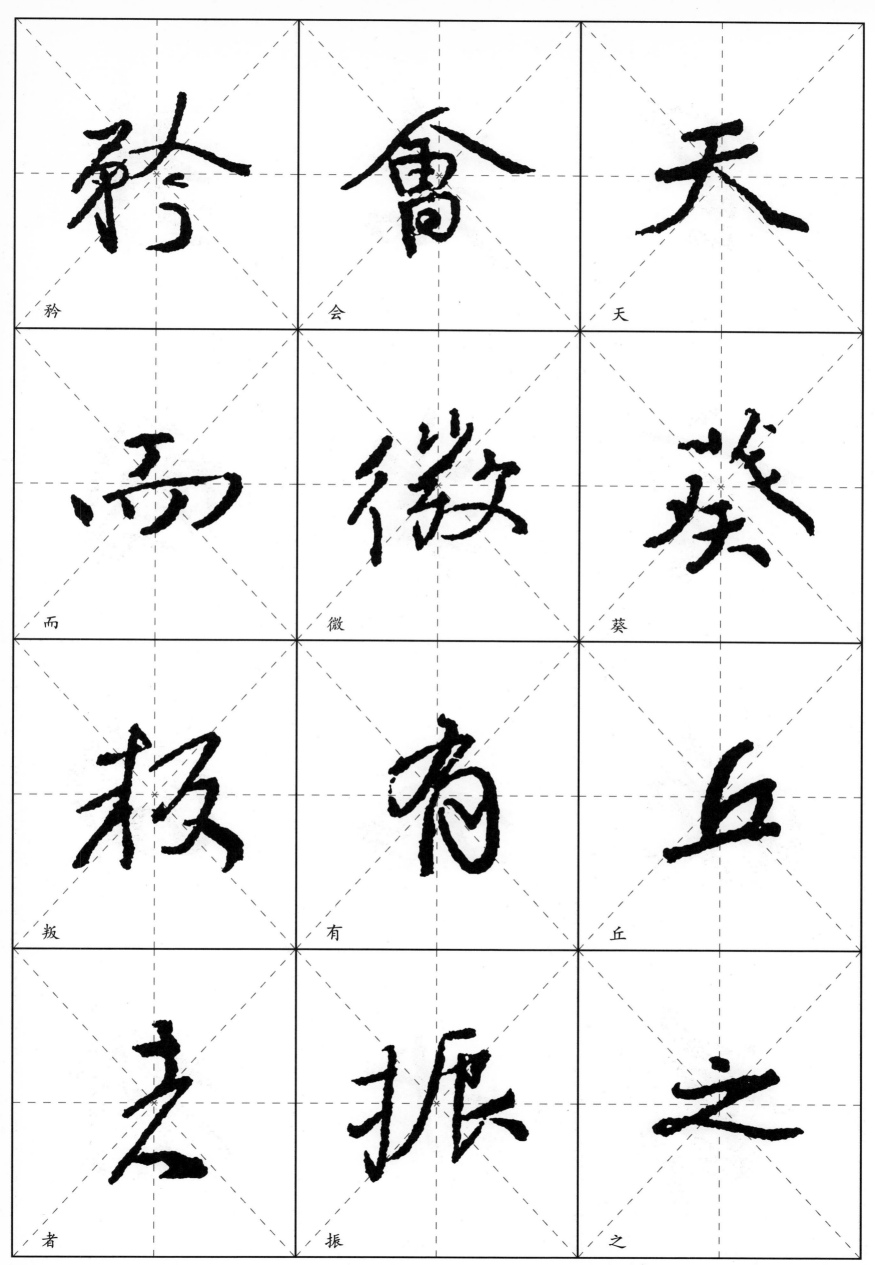

矜

会

天

而

微

葵

叛

有

丘

者

振

之

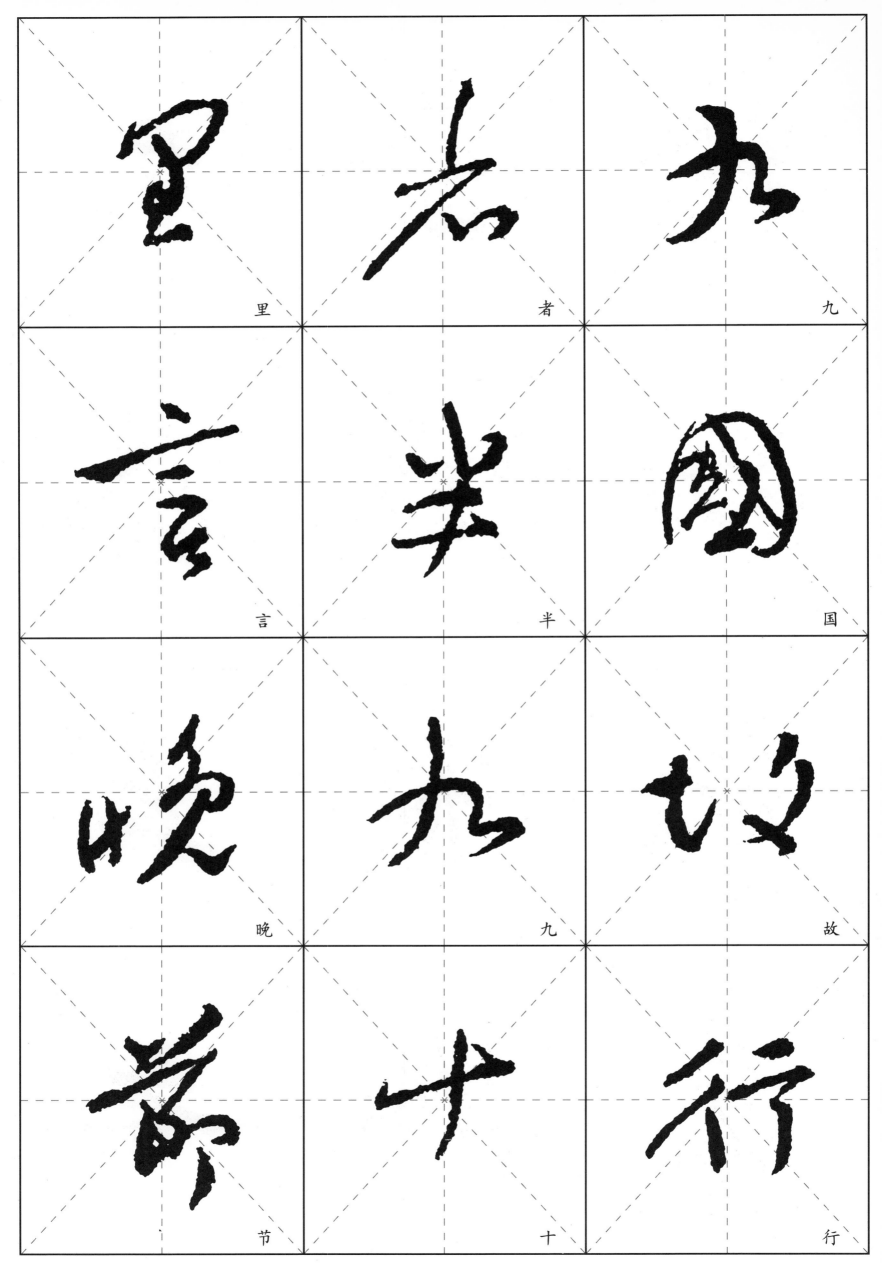

里	者	九
言	半	国
晚	九	故
节	十	行

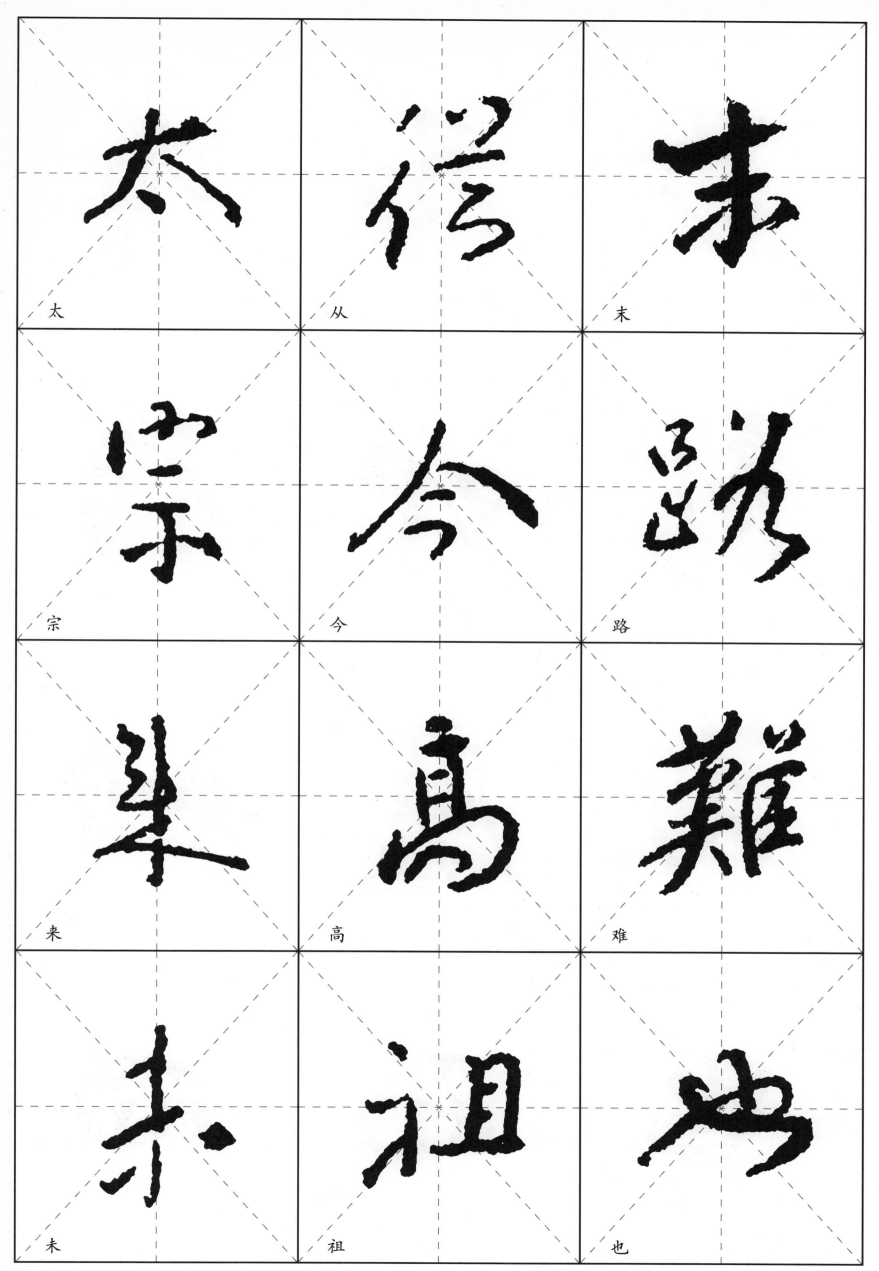

太

从

末

宗

今

路

来

高

难

未

祖

也

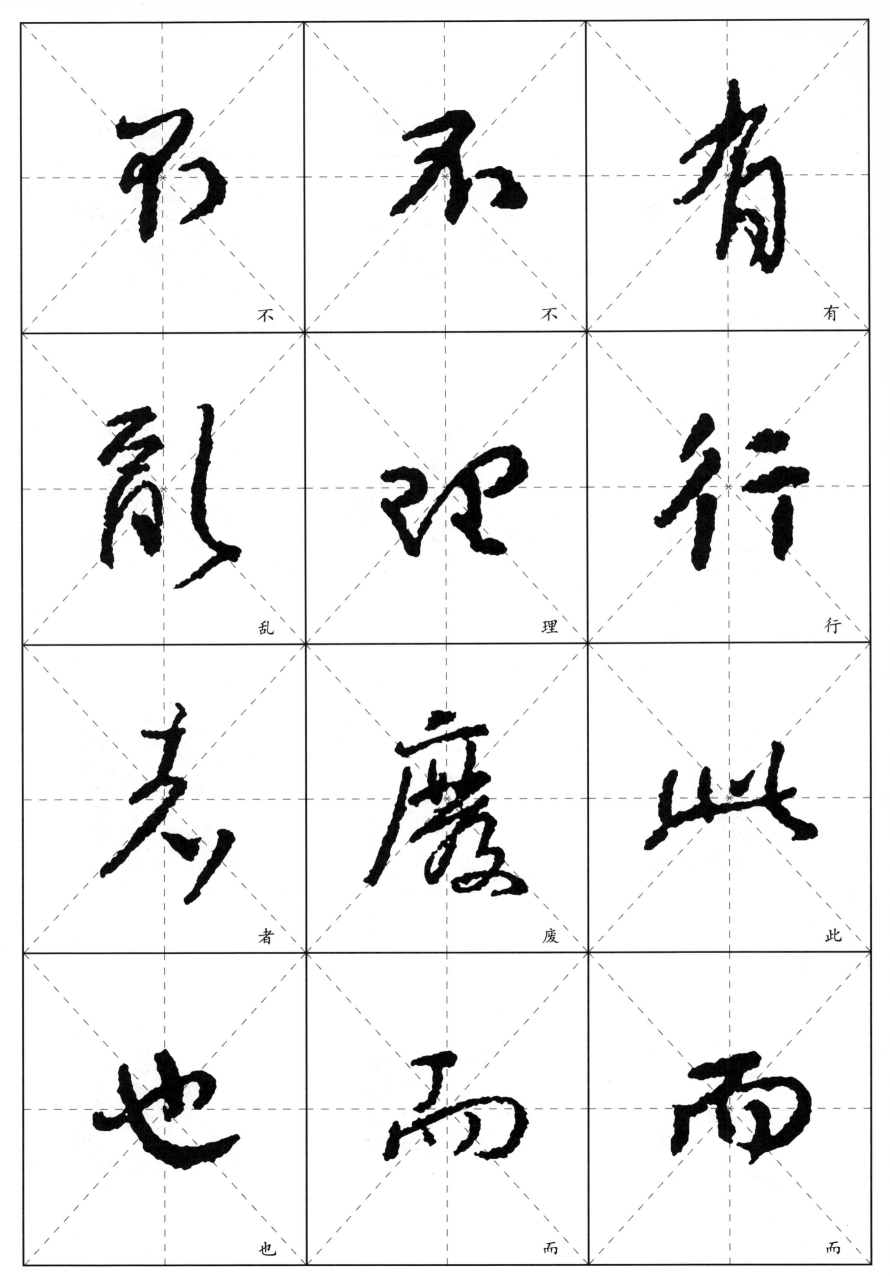

不

不

有

乱

理

行

者

废

此

也

而

而

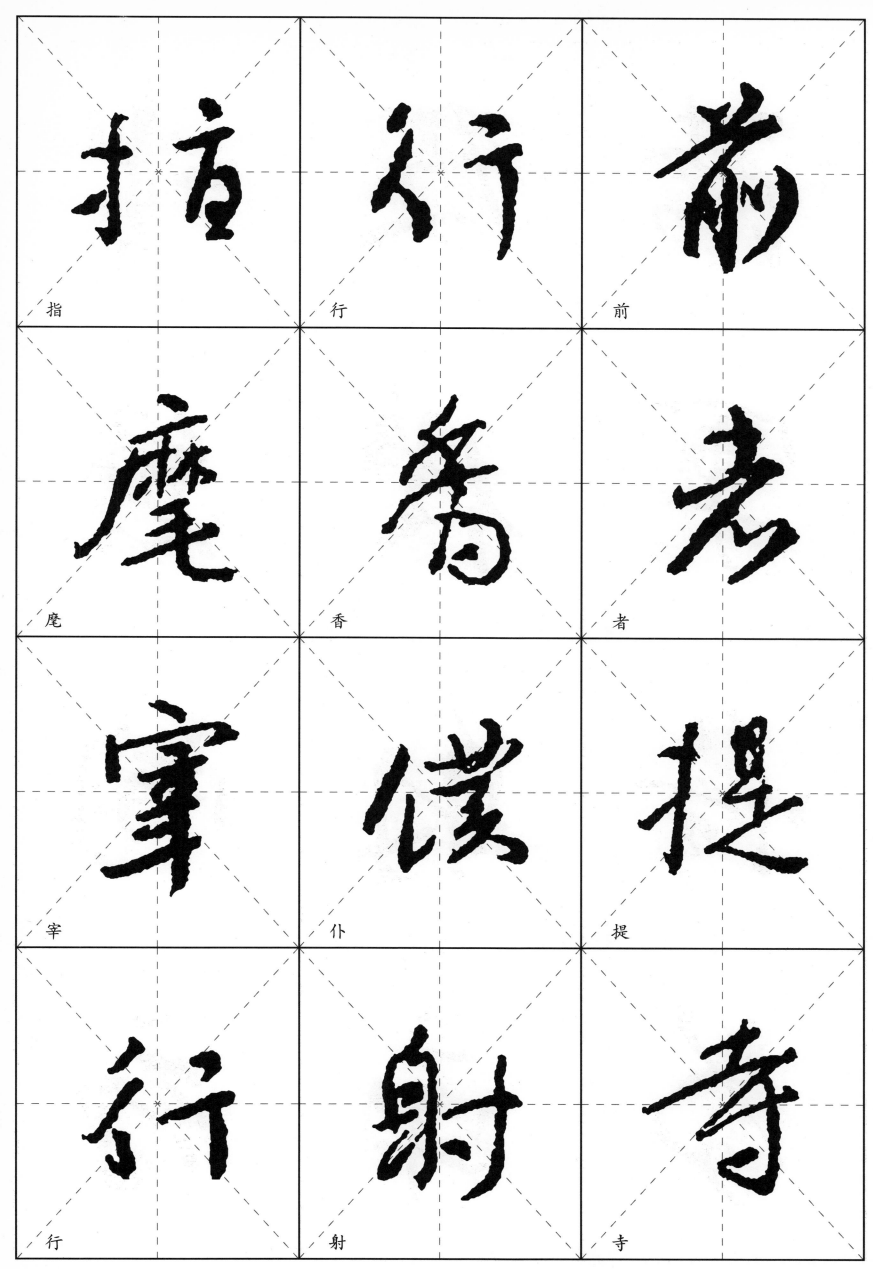

指

行

前

麾

香

者

宰

仆

提

行

射

寺

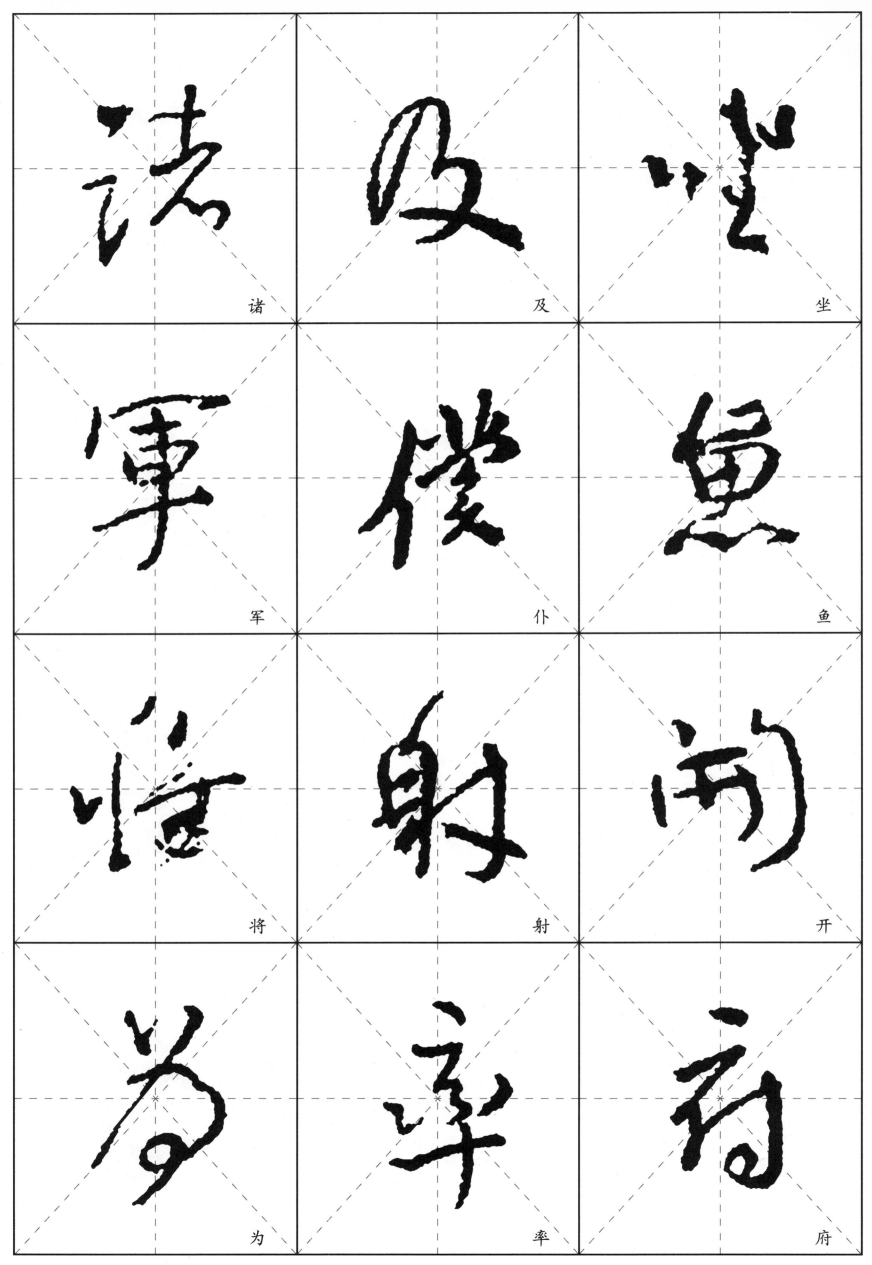

诸　及　坐

军　仆　鱼

将　射　开

为　率　府

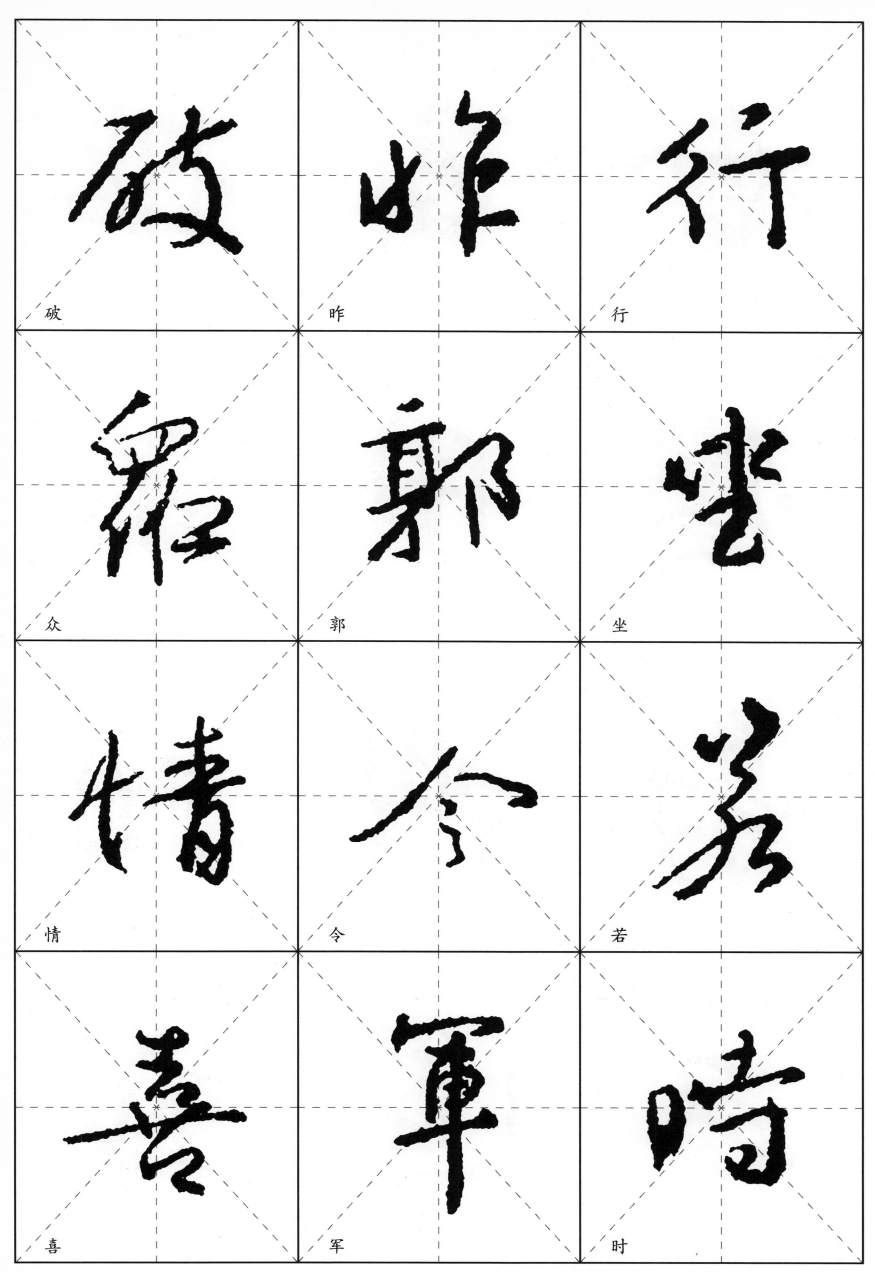

破　昨　行

众　郭　坐

情　令　若

喜　军　时

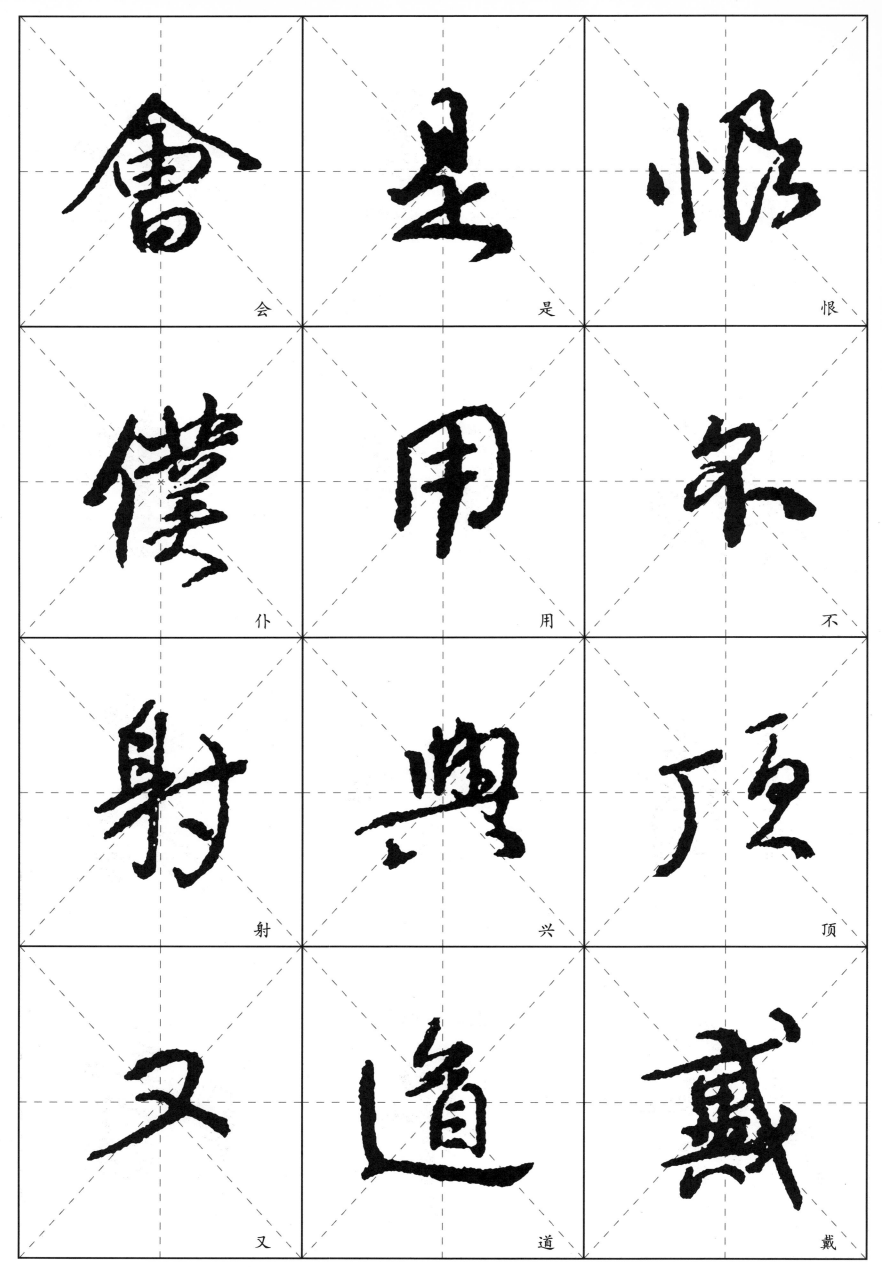

会

是

恨

仆

用

不

射

兴

顶

又

道

戴

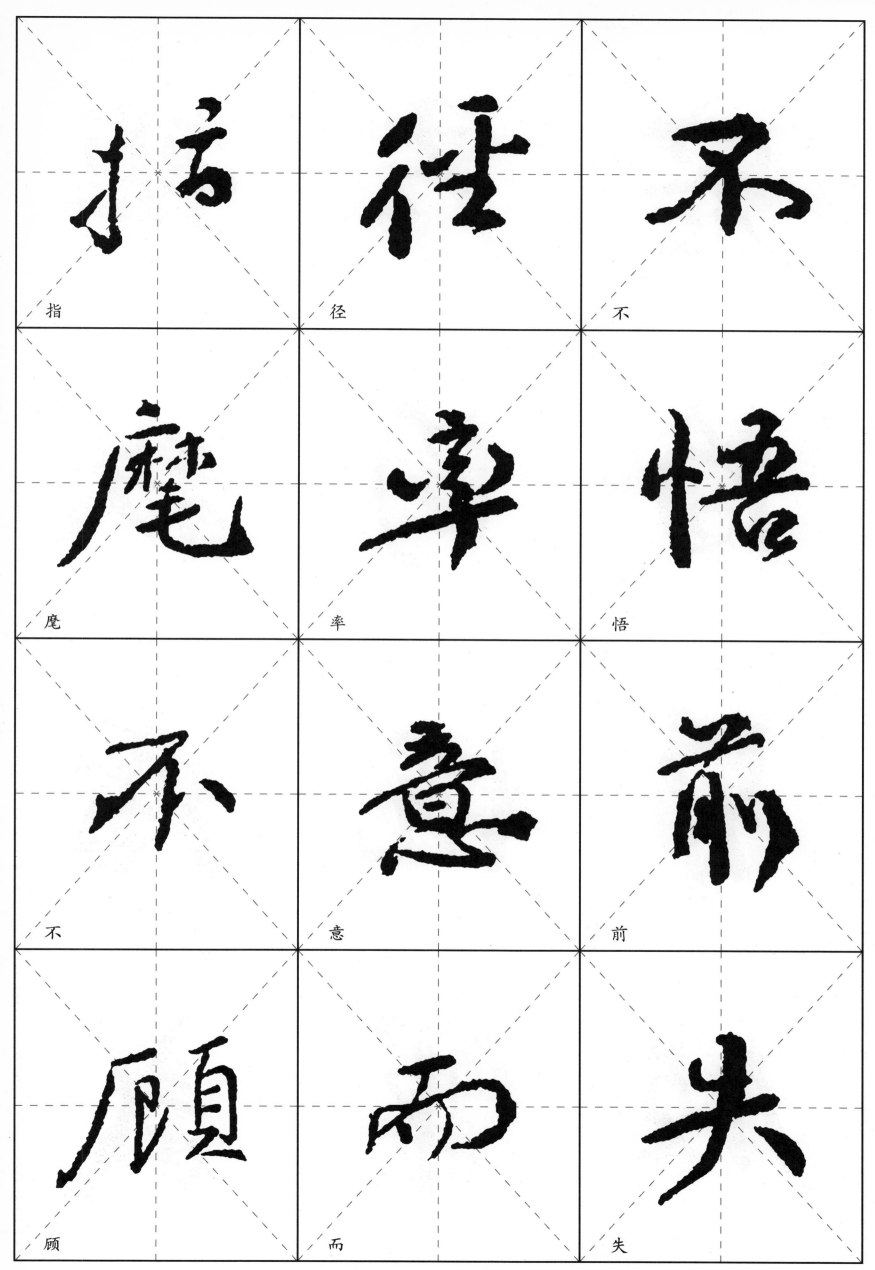

指　径　不

麾　率　悟

不　意　前

顾　而　失

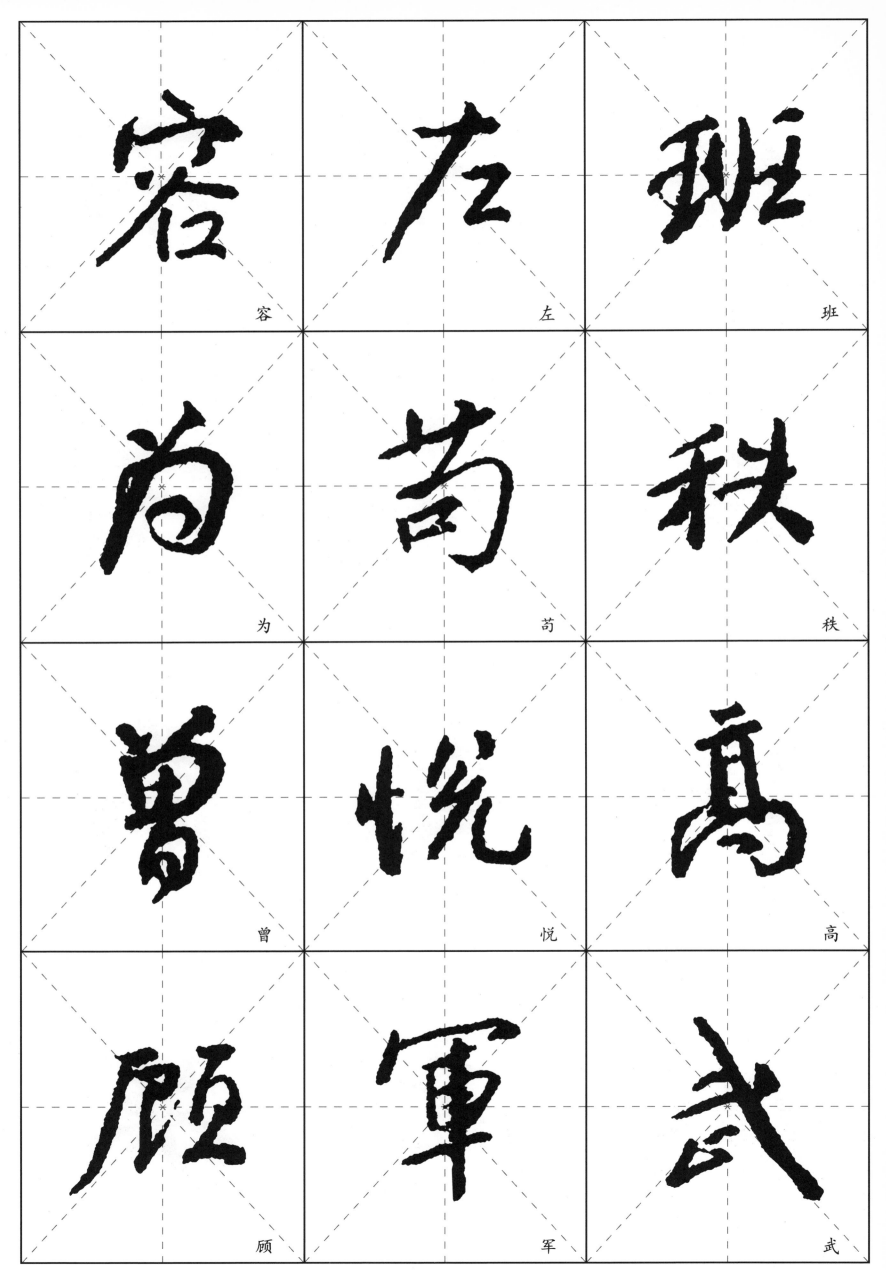

容　左　班

为　苟　秩

曾　悦　高

顾　军　武

24

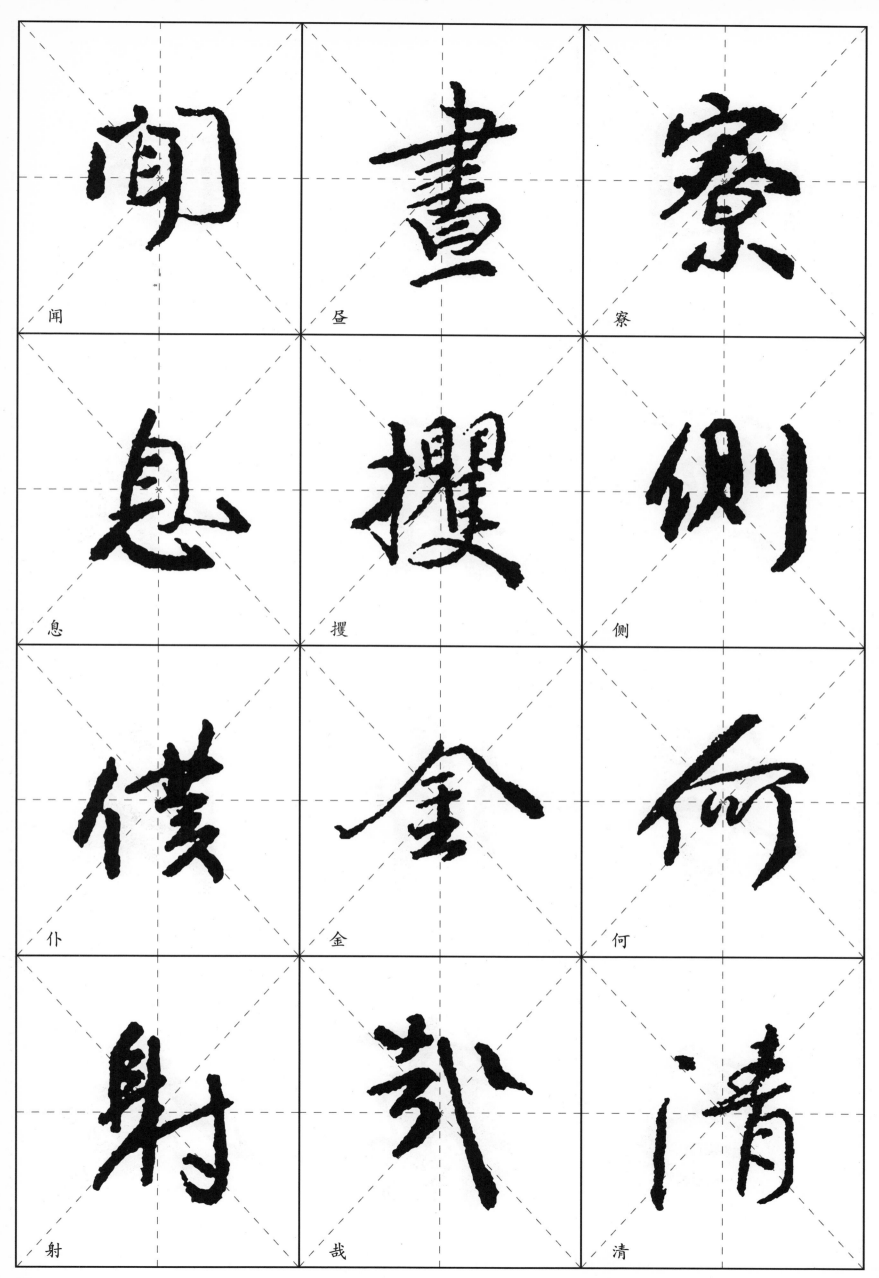

闻　　昼　　寮

息　　攫　　侧

仆　　金　　何

射　　哉　　清

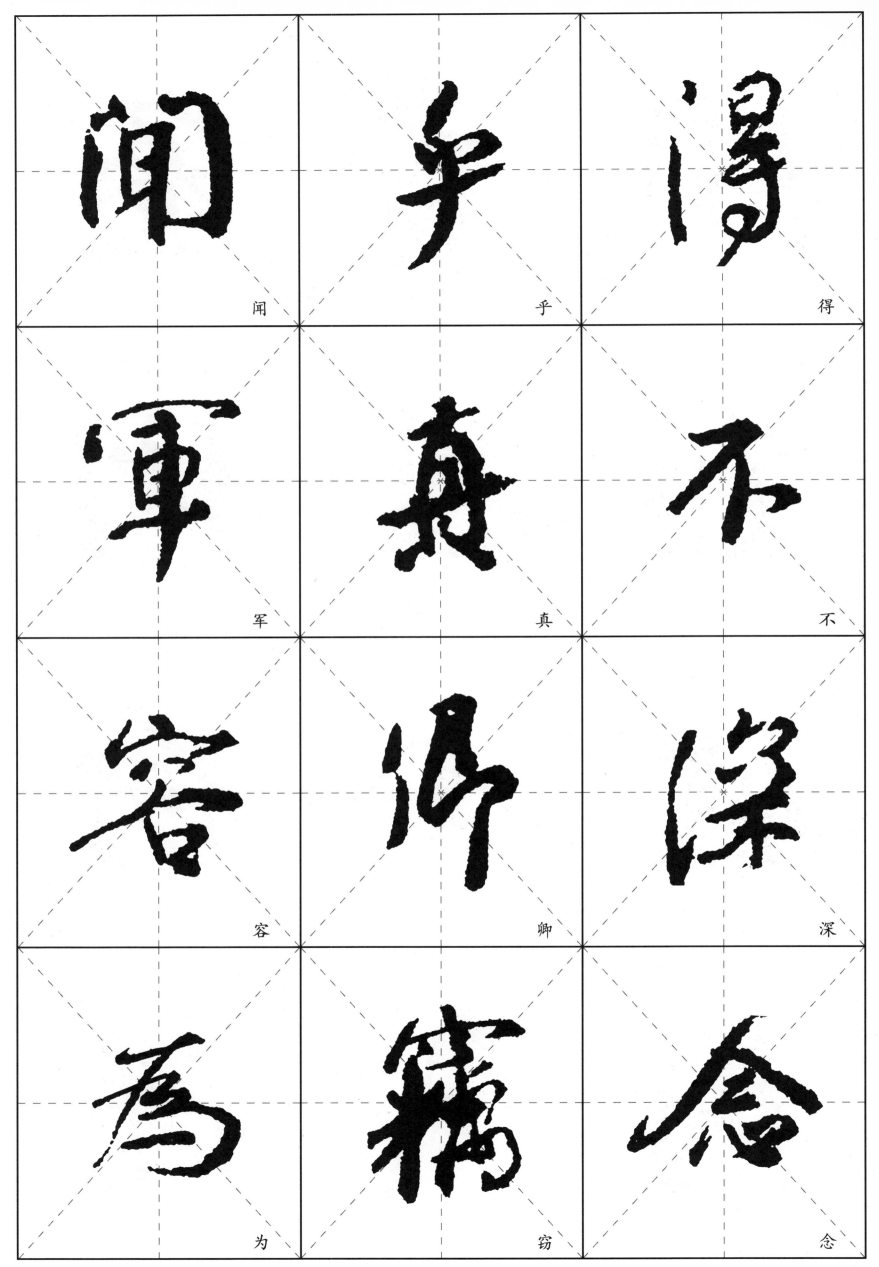

闻　乎　得

军　真　不

容　卿　深

为　窃　念

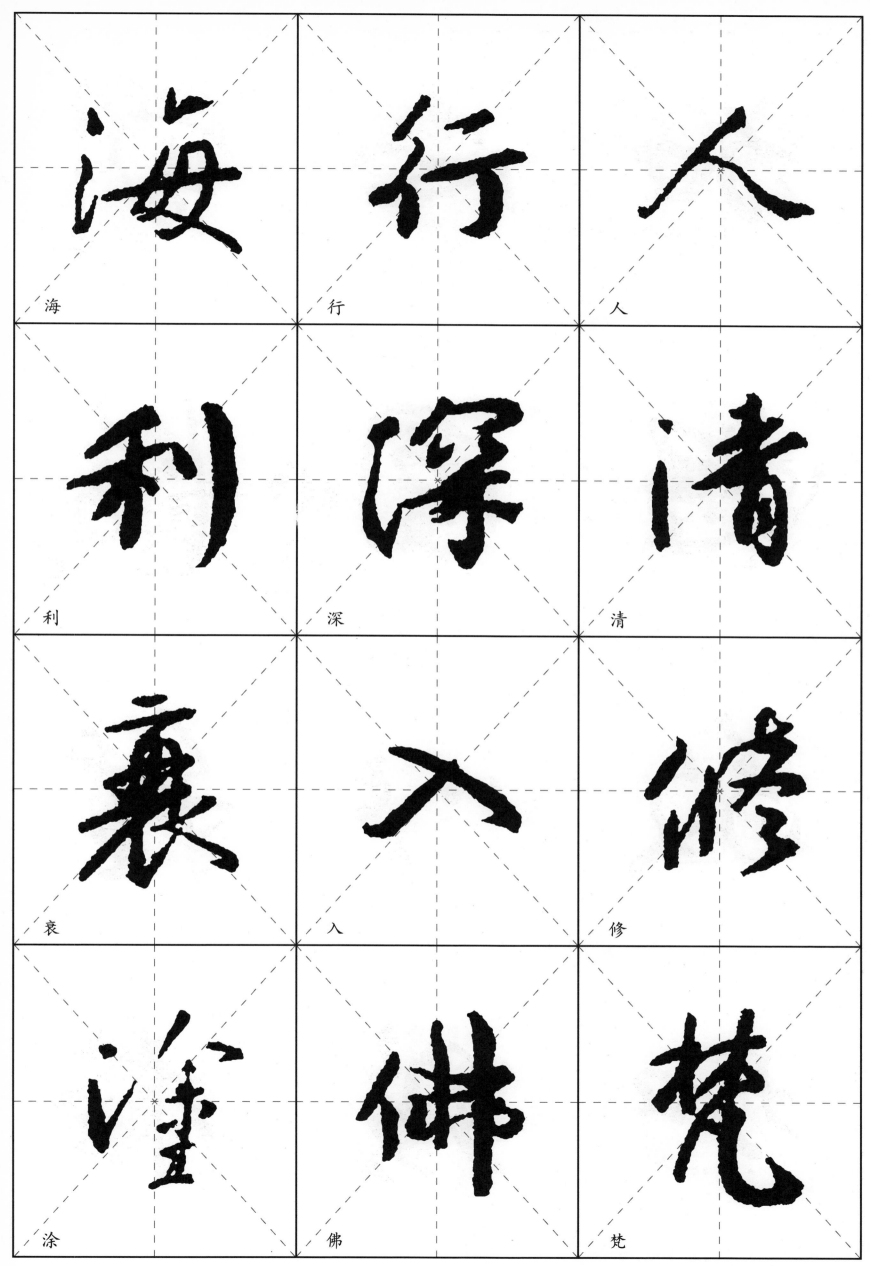

海

行

人

利

深

清

衰

入

修

涂

佛

梵

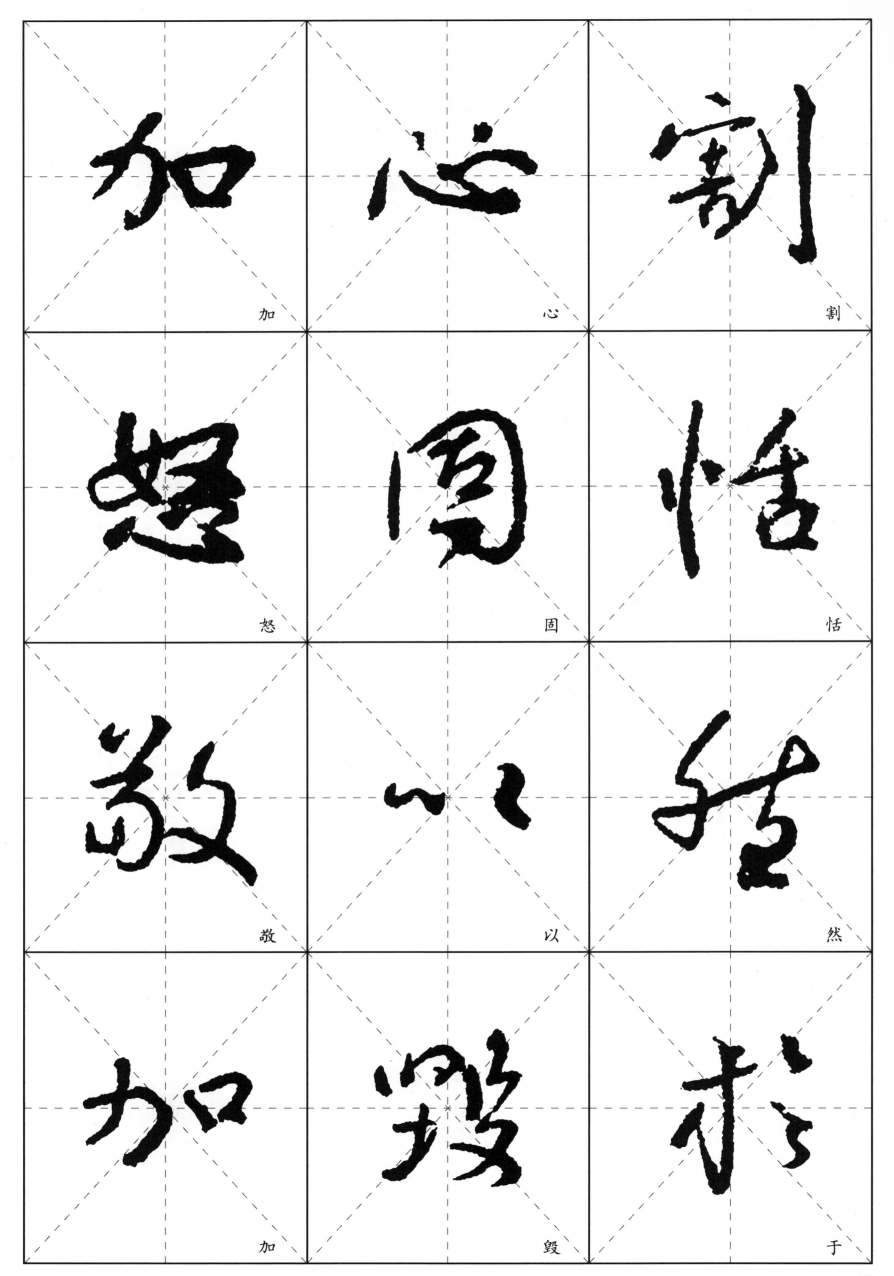

加　心　割

怒　固　恬

敬　以　然

加　毁　于

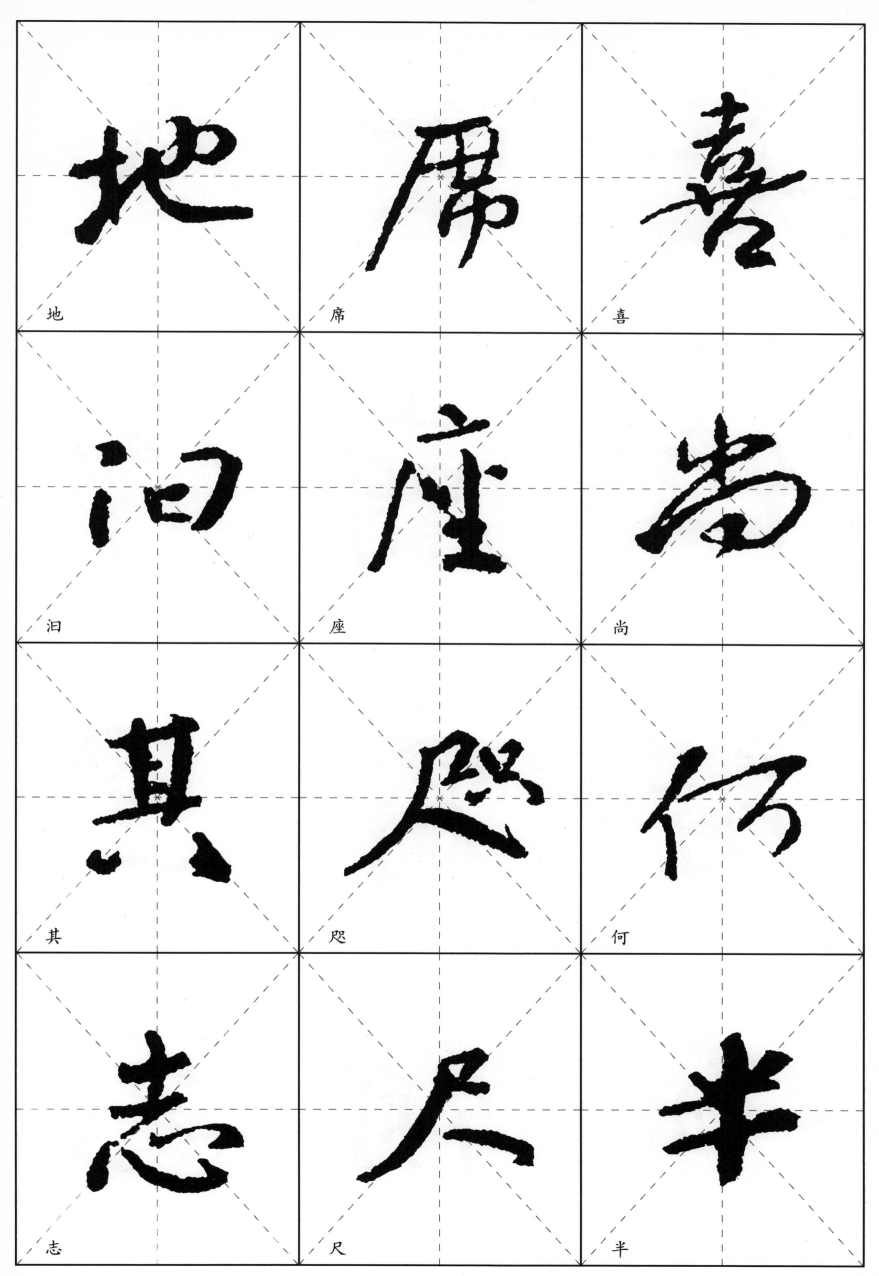

地

席

喜

汩

座

尚

其

咫

何

志

尺

半

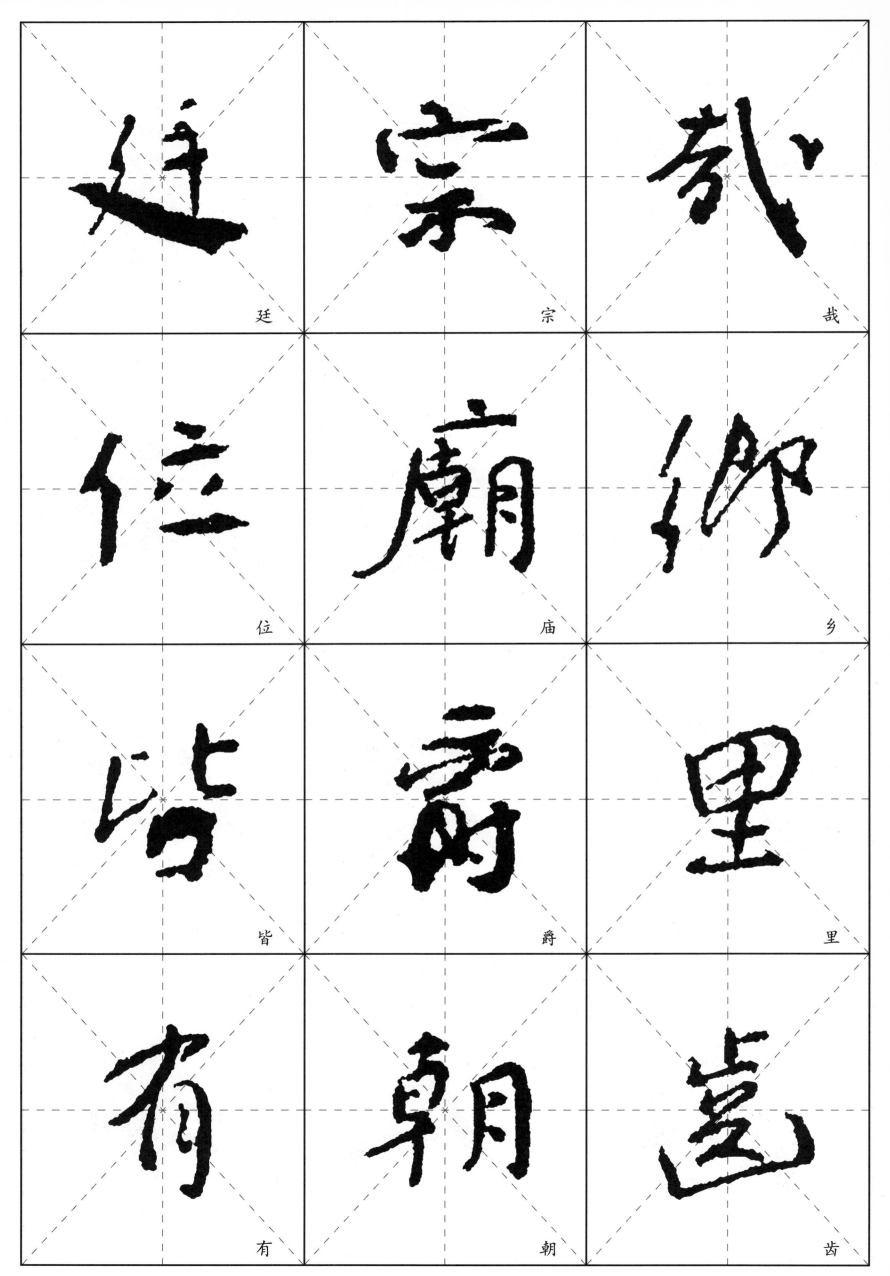

廷　宗　哉

位　庙　乡

皆　爵　里

有　朝　齿

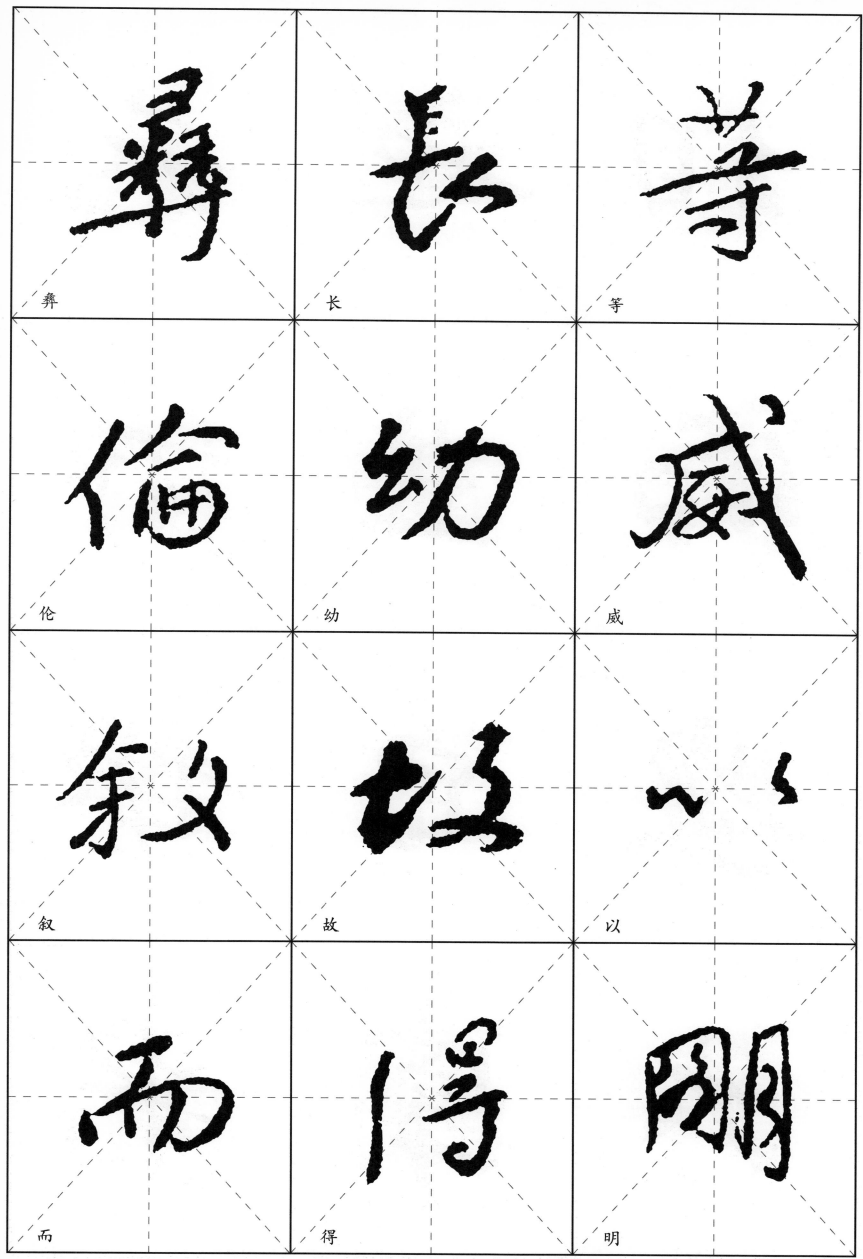

彝　長　等

伦　幼　威

叙　故　以

而　得　明

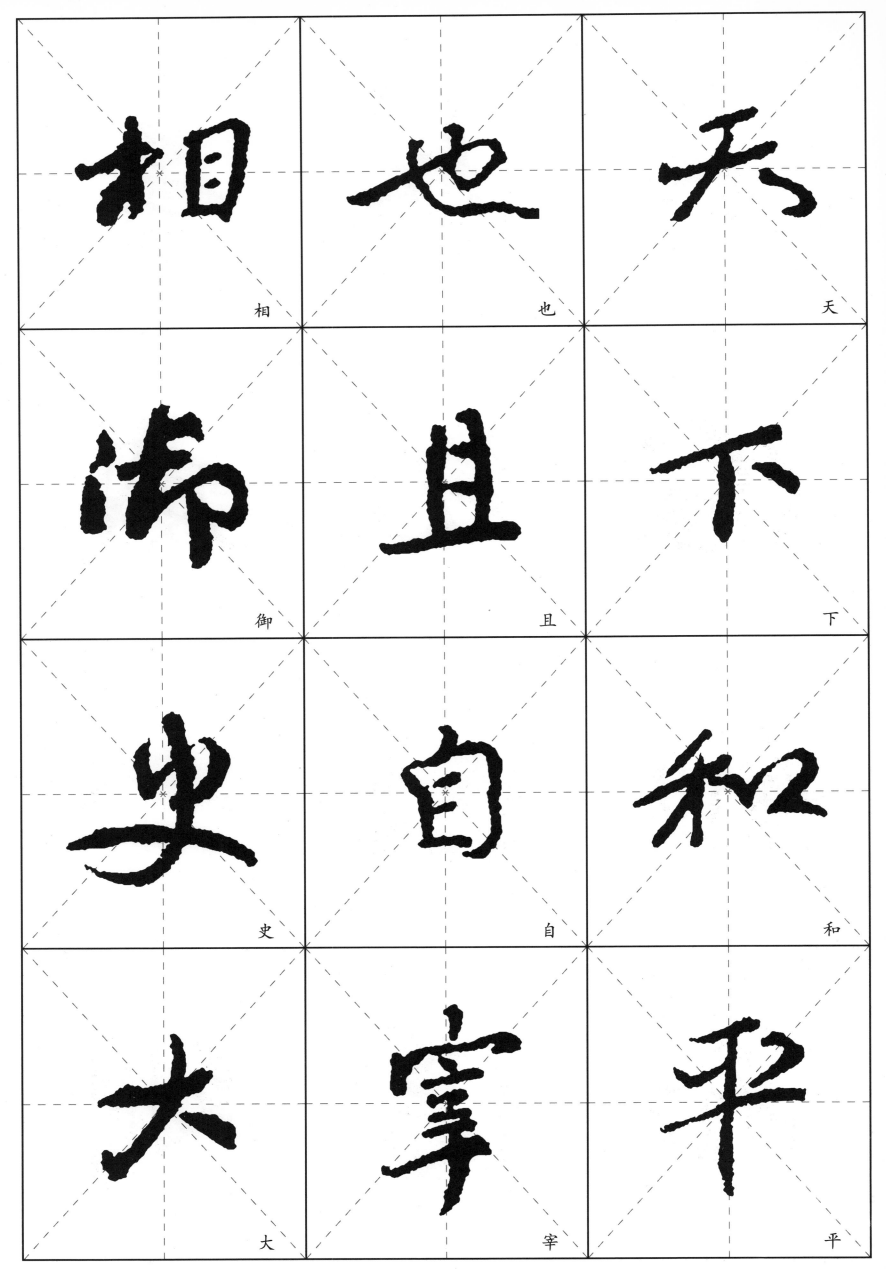

相

也

天

御

且

下

史

自

和

大

宰

平

32

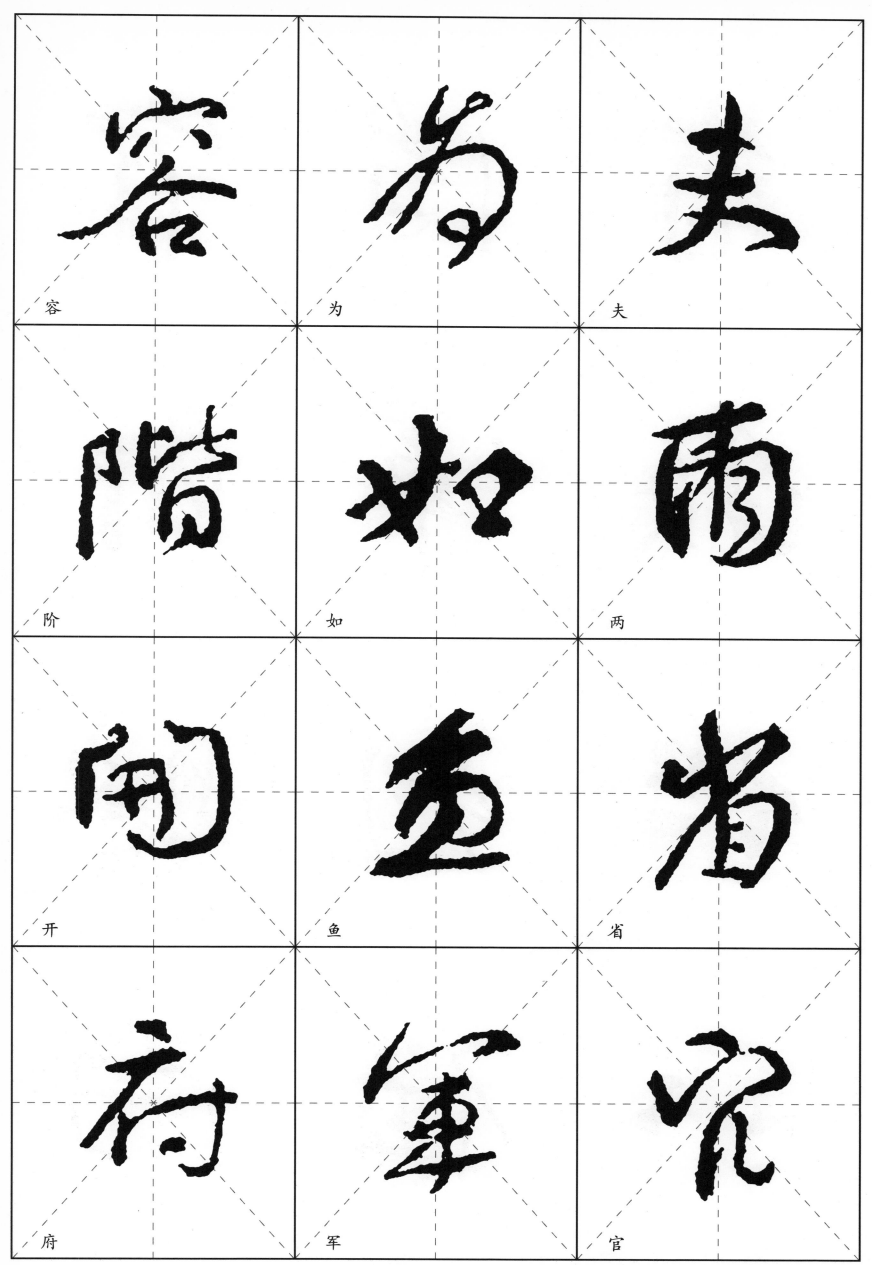

容　为　夫

阶　如　两

开　鱼　省

府　军　官

33

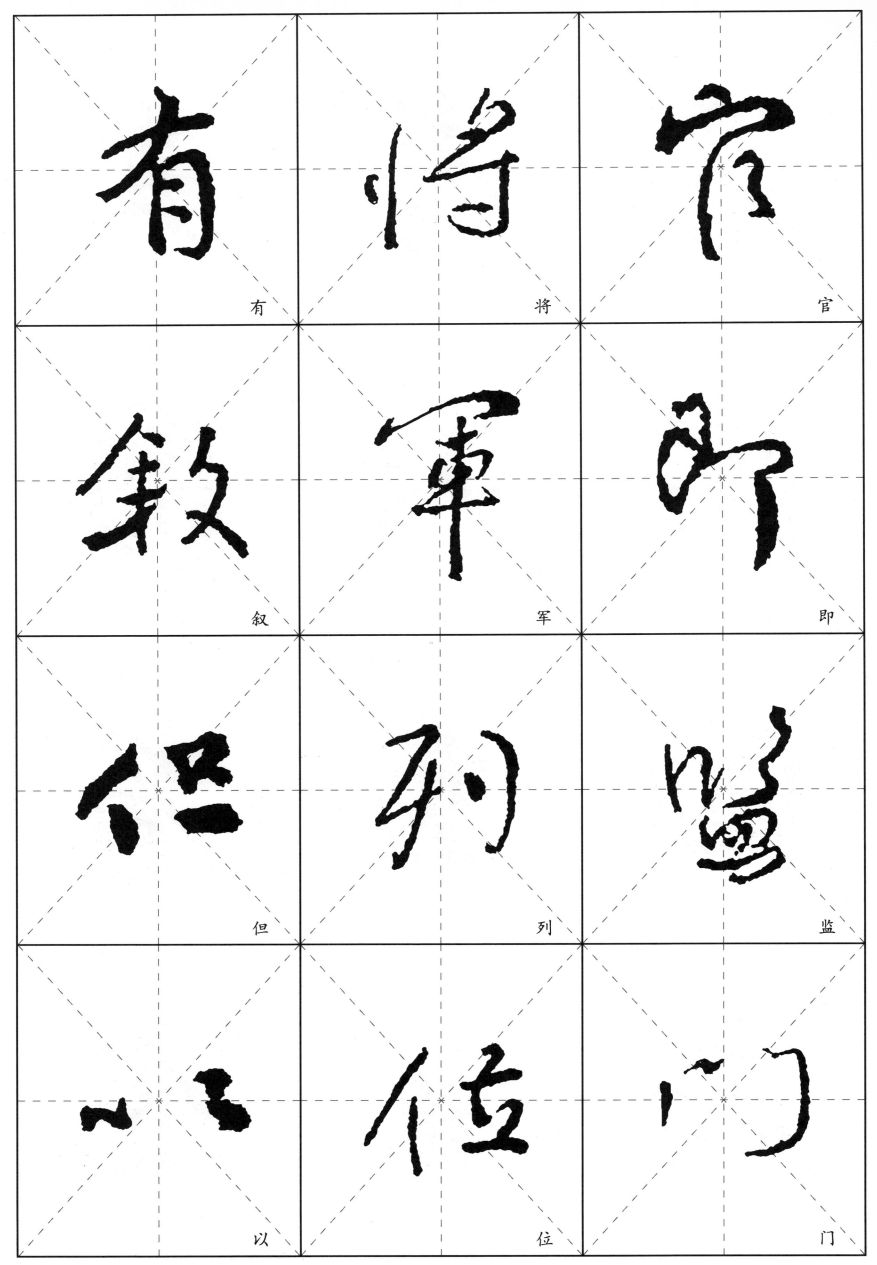

有　将　官

叙　军　即

但　列　监

以　位　门

命

恩

功

众

泽

绩

敢

莫

既

比

入

高

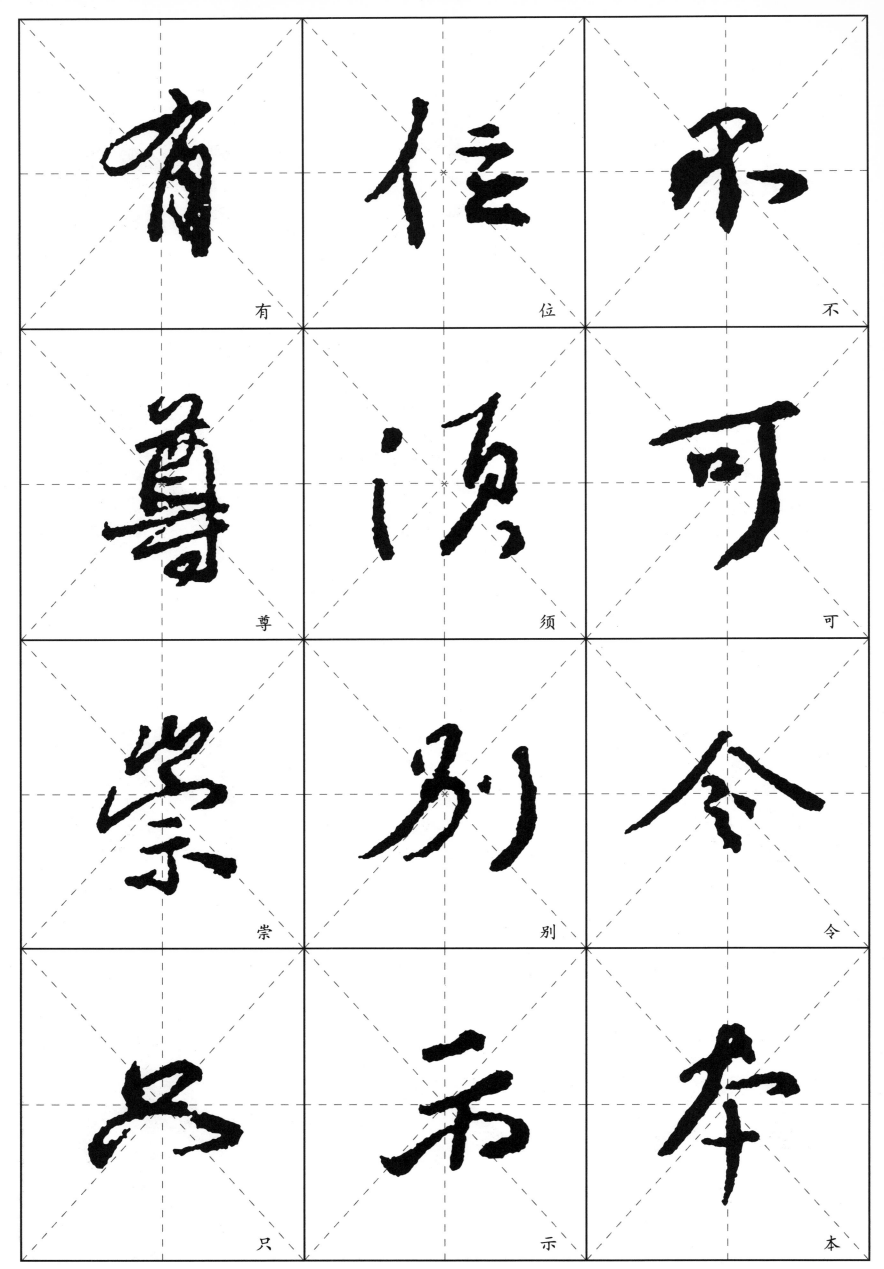

有

位

不

尊

须

可

崇

别

令

只

示

本

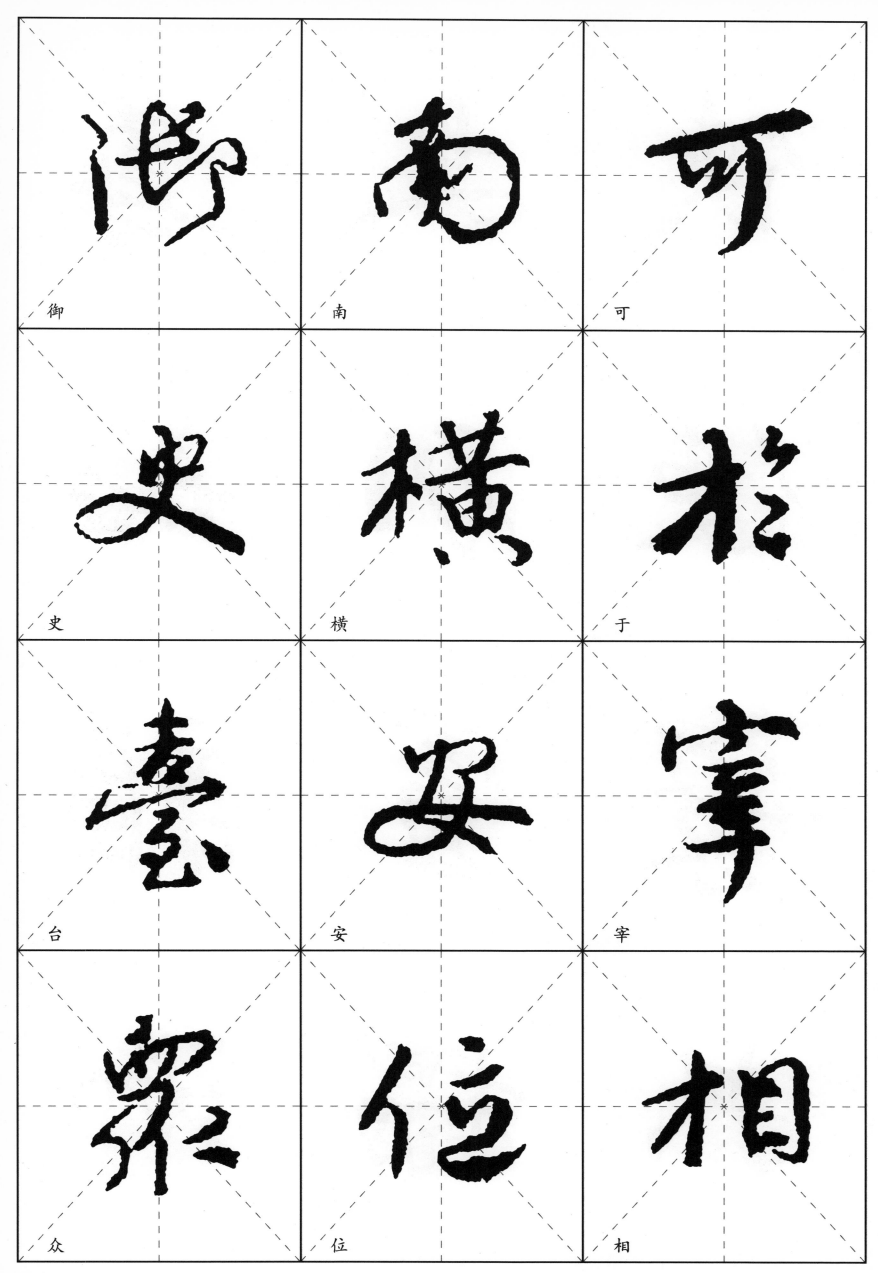

御　南　可

史　横　于

台　安　宰

众　位　相

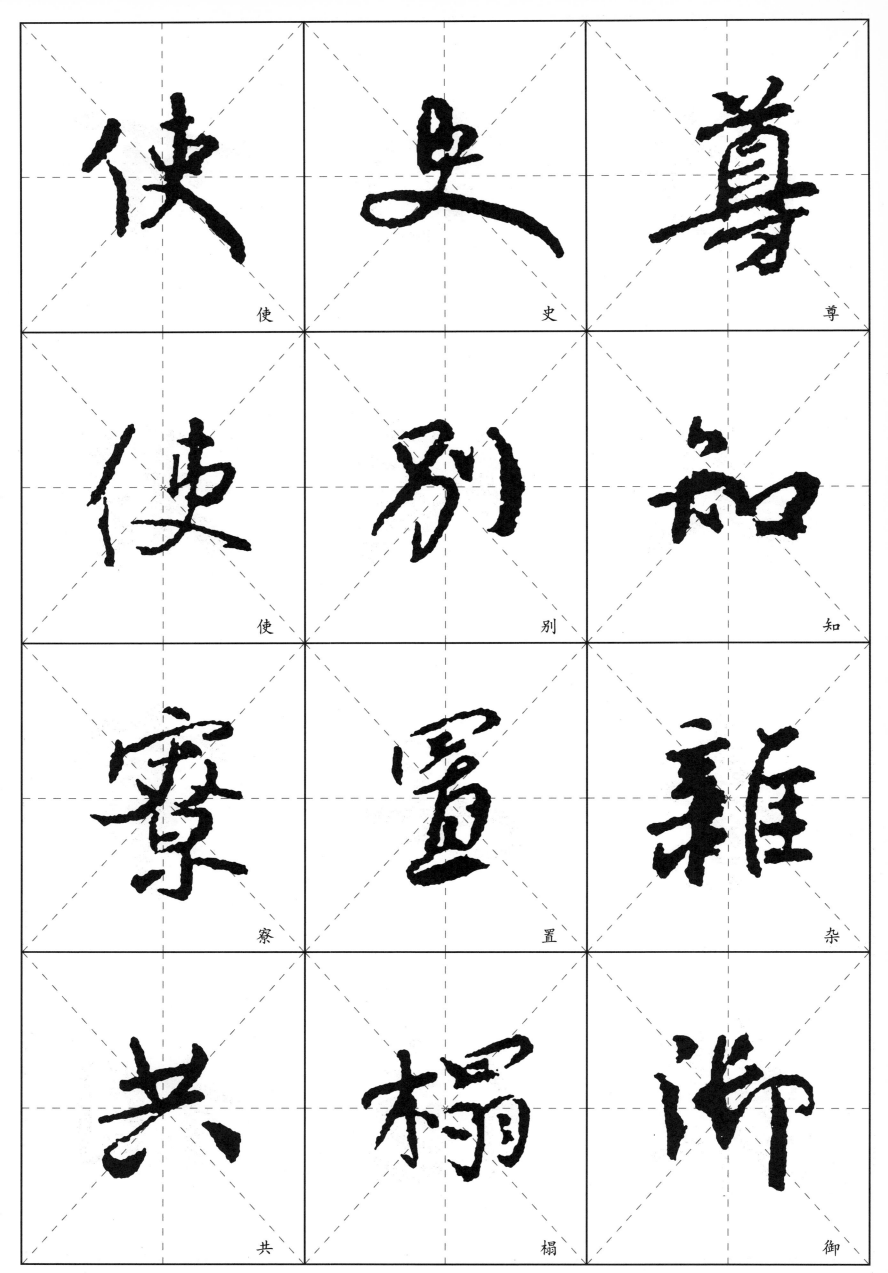

使	史	尊
使	別	知
寮	置	杂
共	榻	御

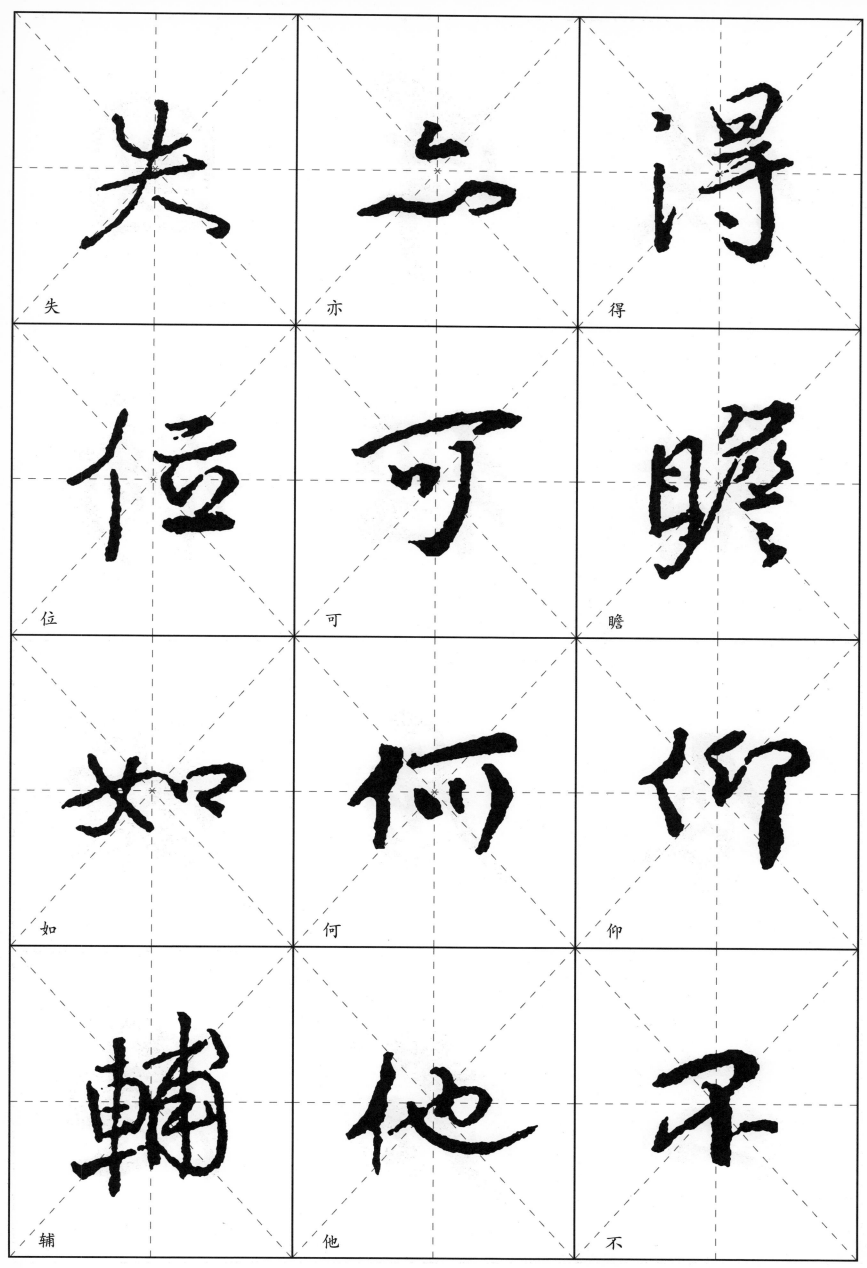

失

亦

得

位

可

瞻

如

何

仰

辅

他

不

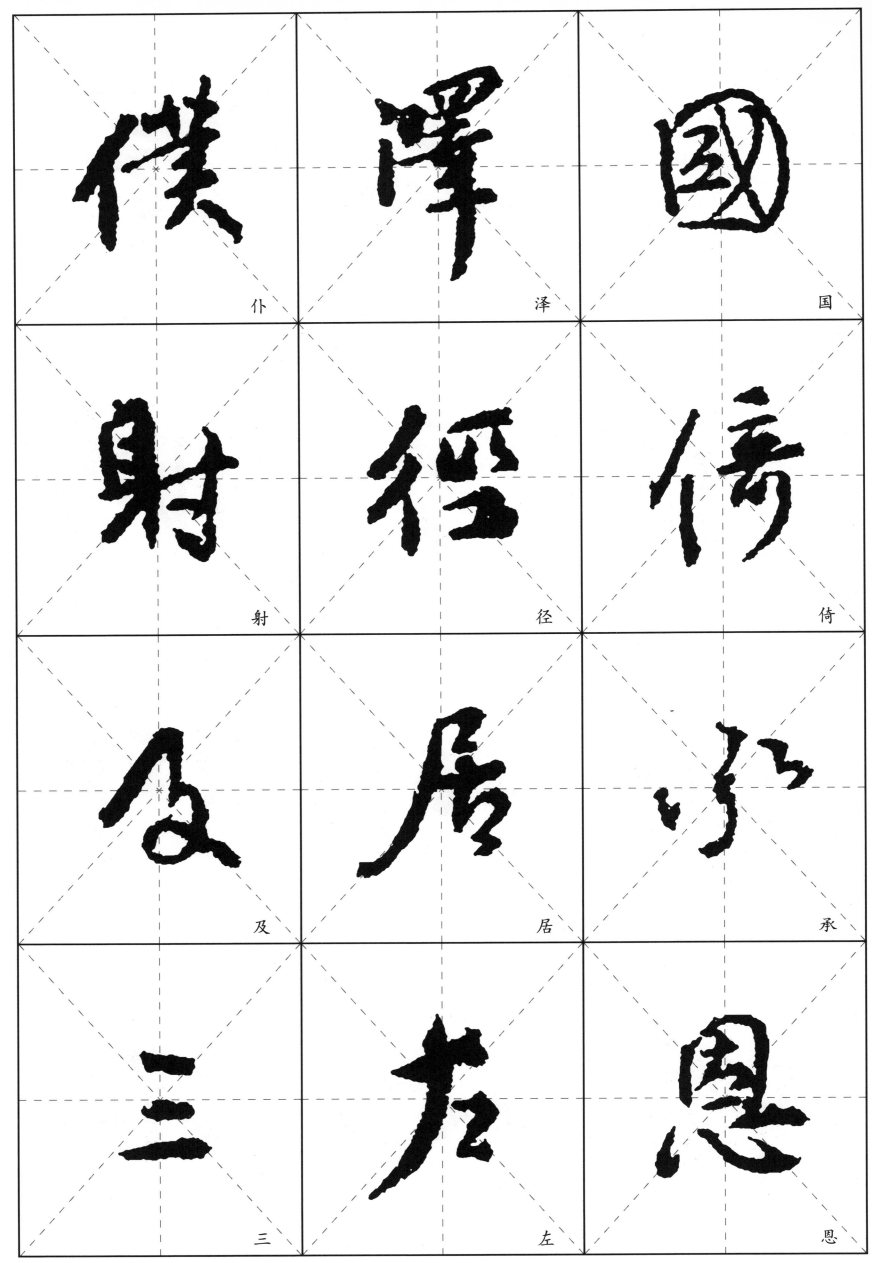

仆　　泽　　国

射　　径　　倚

及　　居　　承

三　　左　　恩

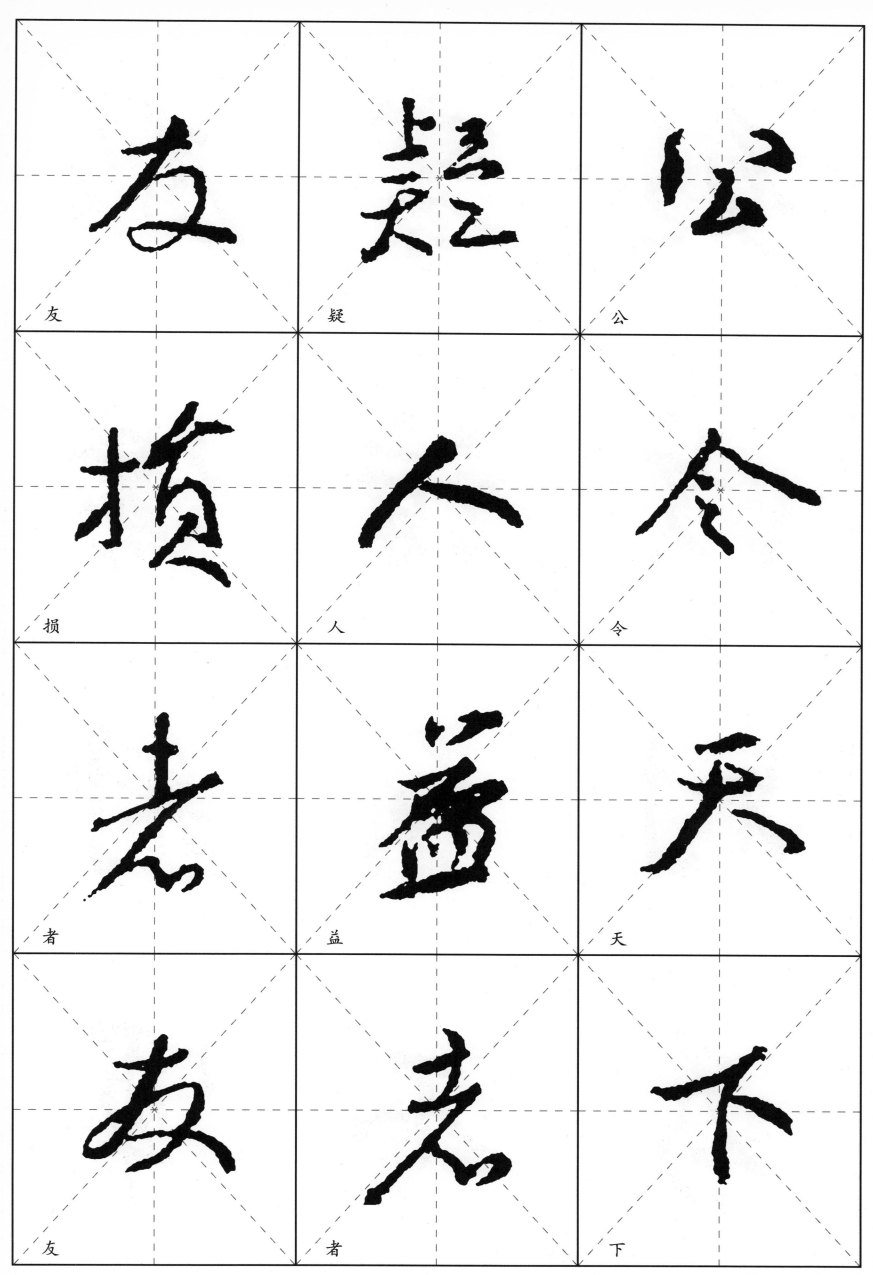

友　疑　公

损　人　令

者　益　天

友　者　下

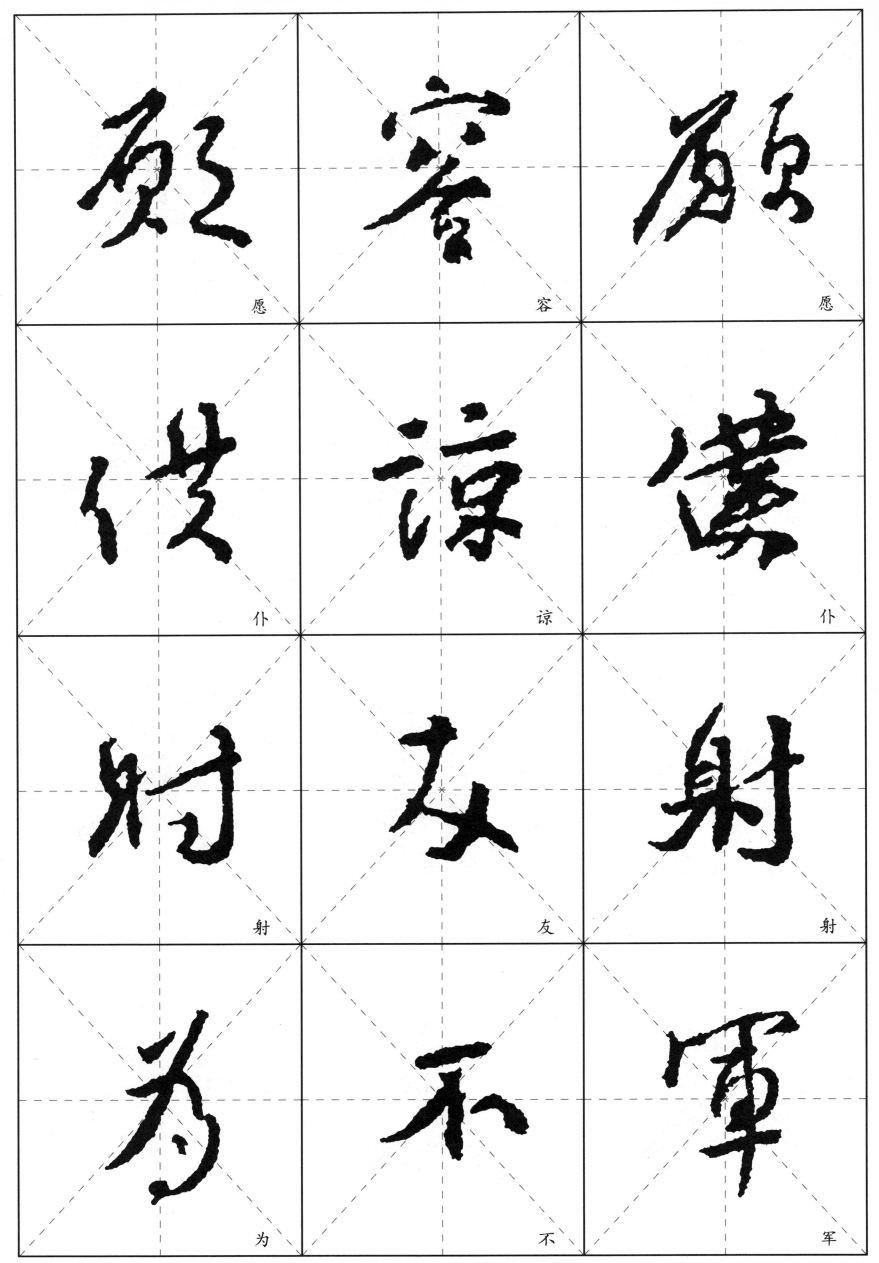

愿

容

愿

仆

谅

仆

射

友

射

为

不

军

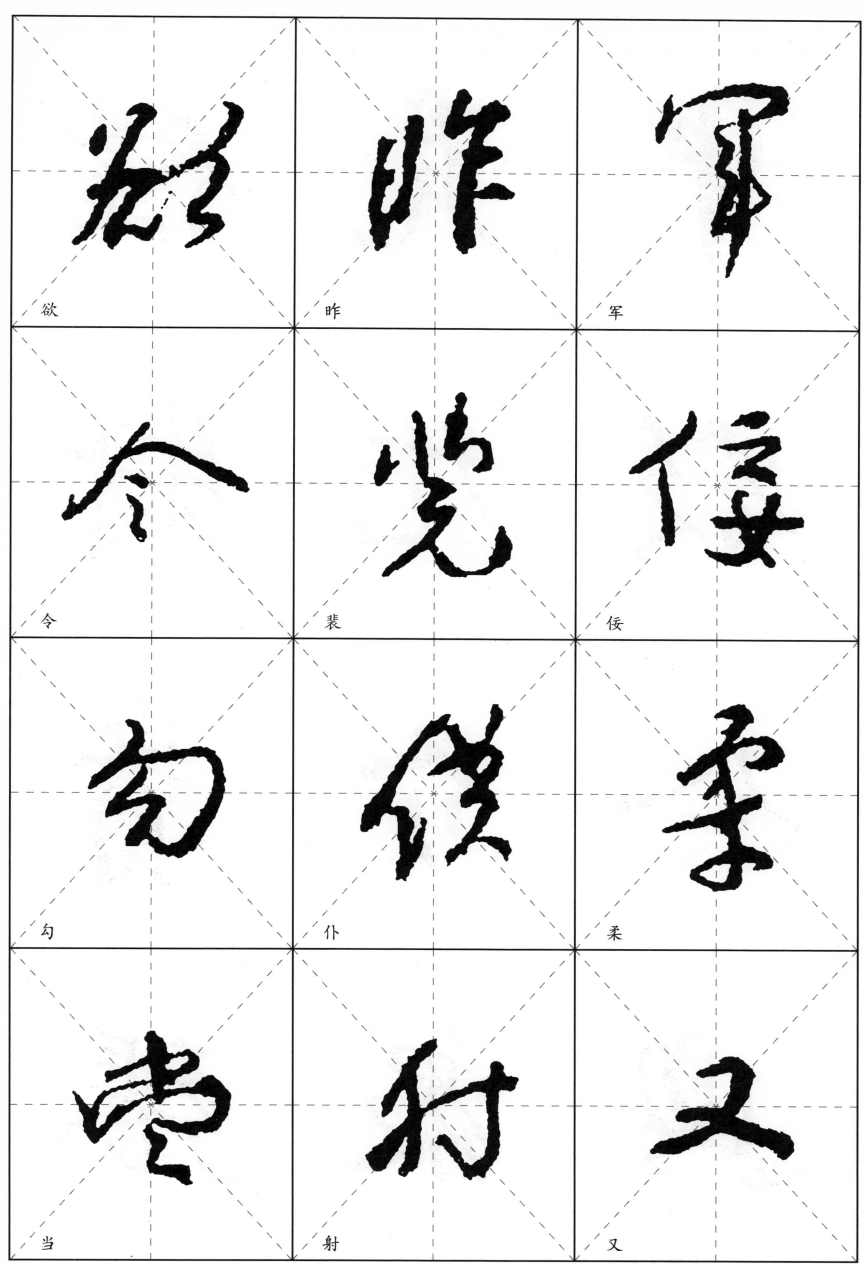

欲　　　昨　　　军

令　　　裴　　　倭

勾　　　仆　　　柔

当　　　射　　　又

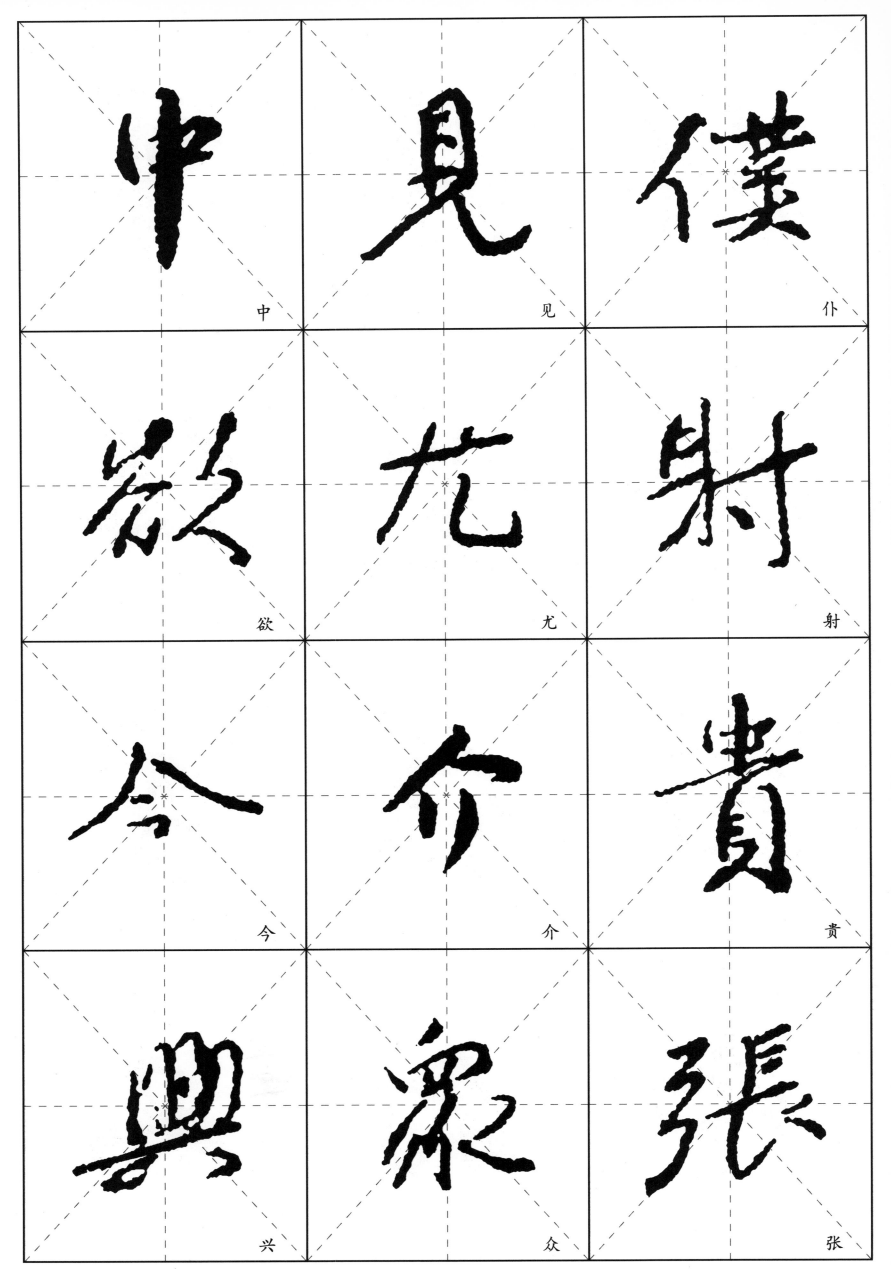

中

见

仆

欲

尤

射

今

介

贵

兴

众

张

44

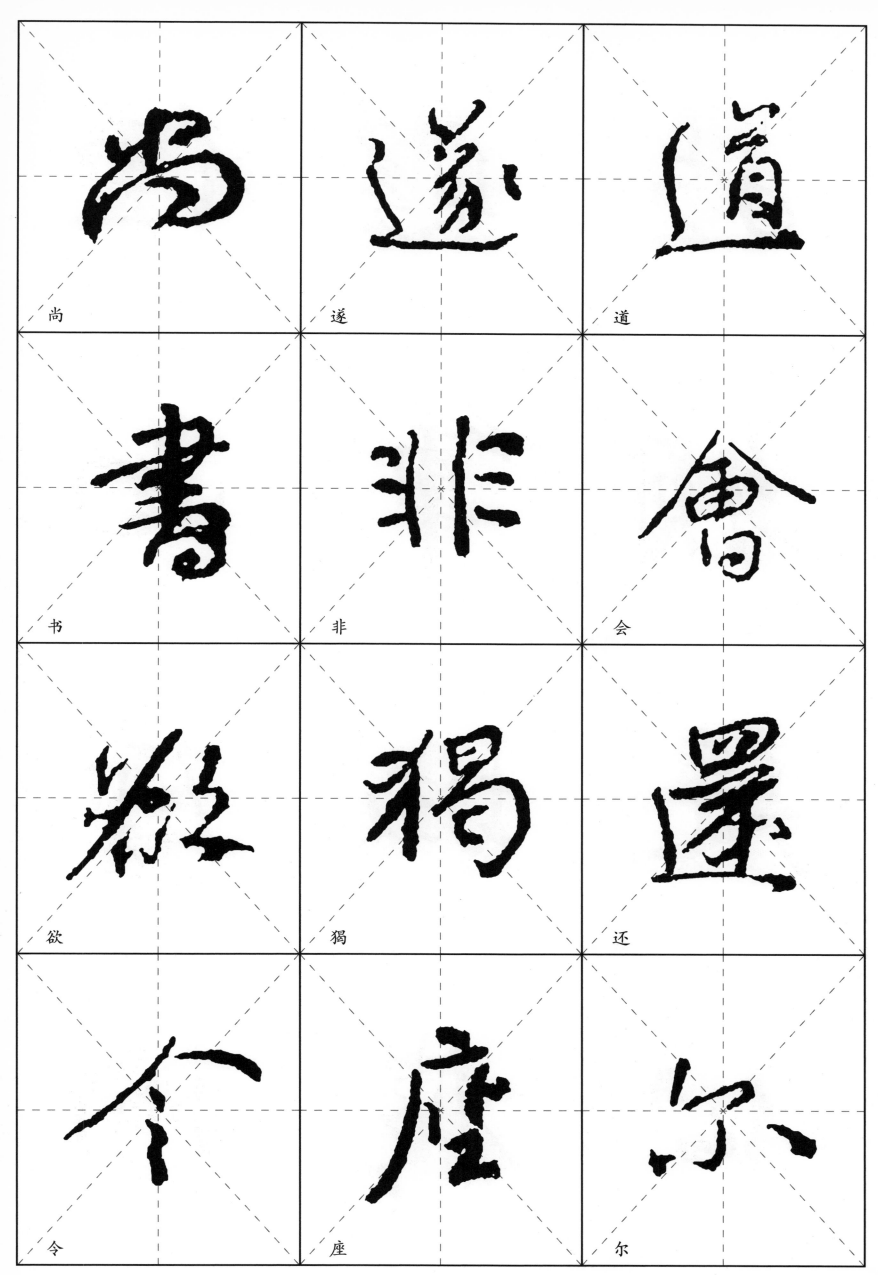

尚	遂	道
书	非	会
欲	猲	还
令	座	尔

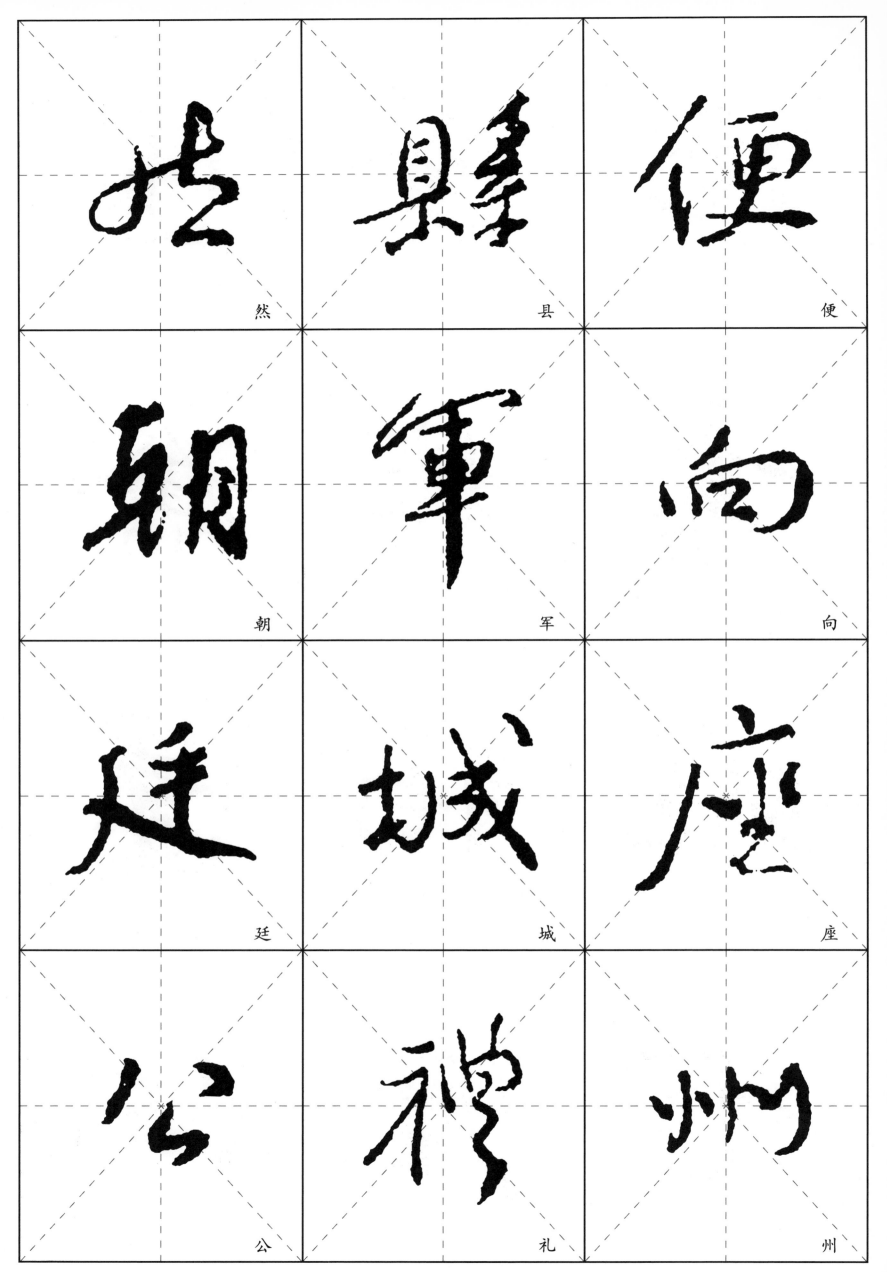

然　　　县　　　便

朝　　　军　　　向

廷　　　城　　　座

公　　　礼　　　州

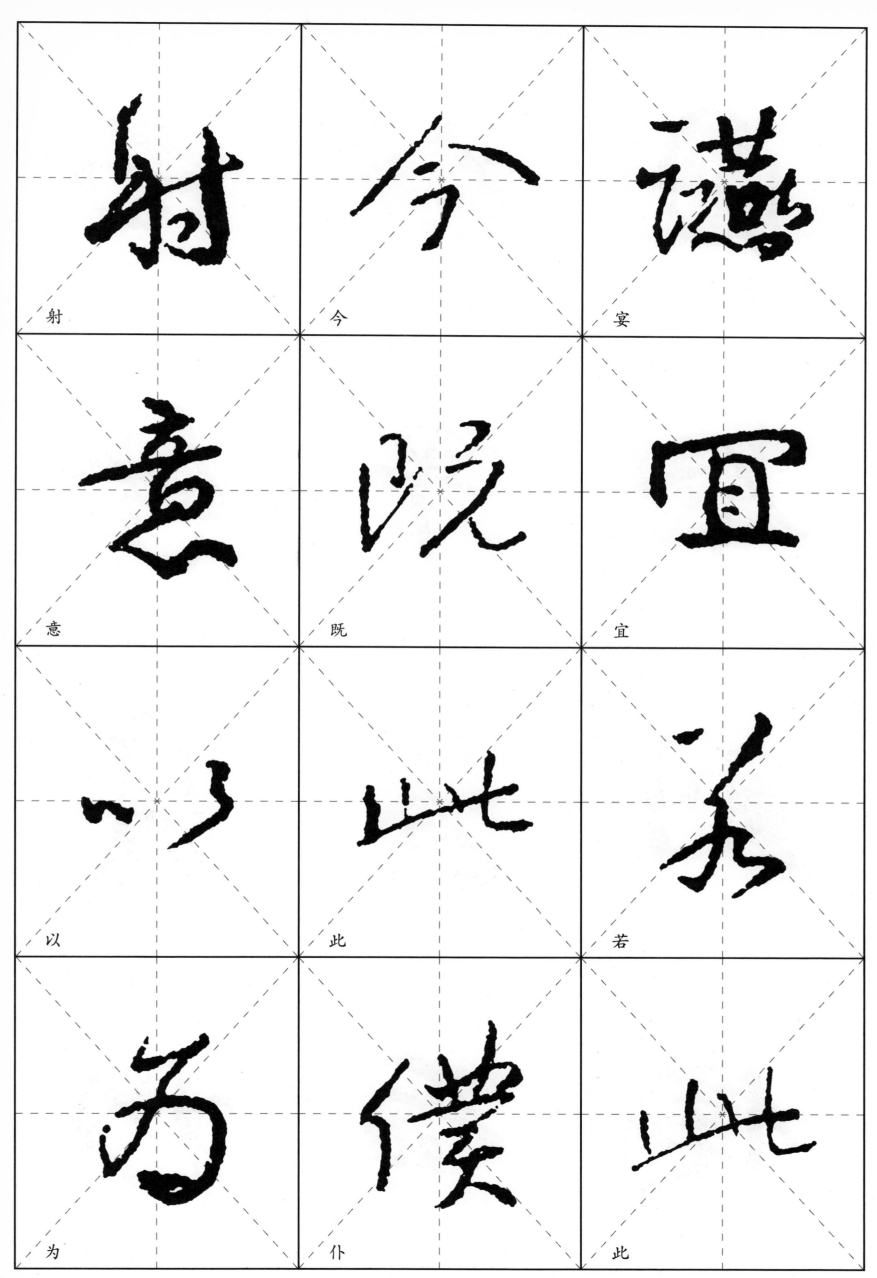

射　今　宴

意　既　宜

以　此　若

为　仆　此

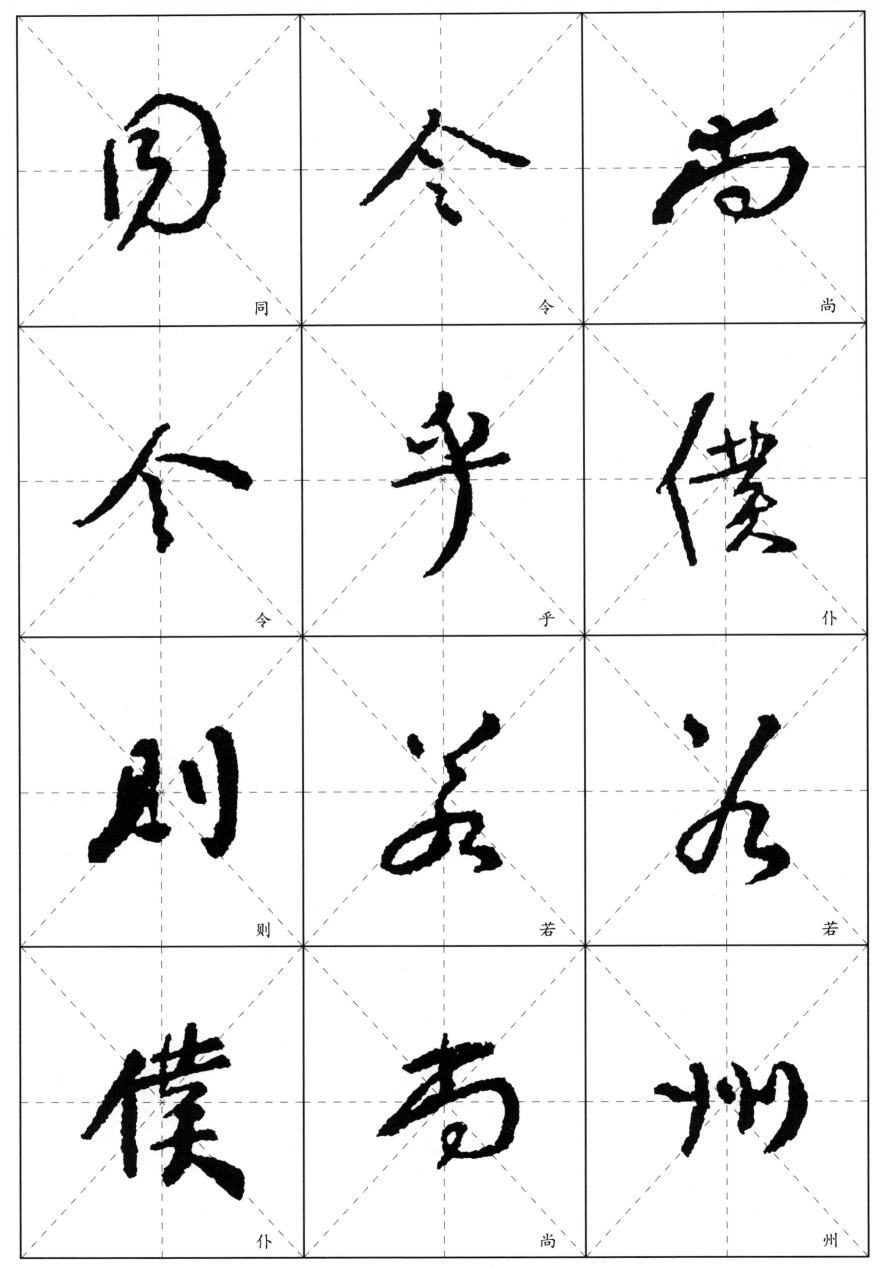

同

令

尚

令

乎

仆

则

若

若

仆

尚

州

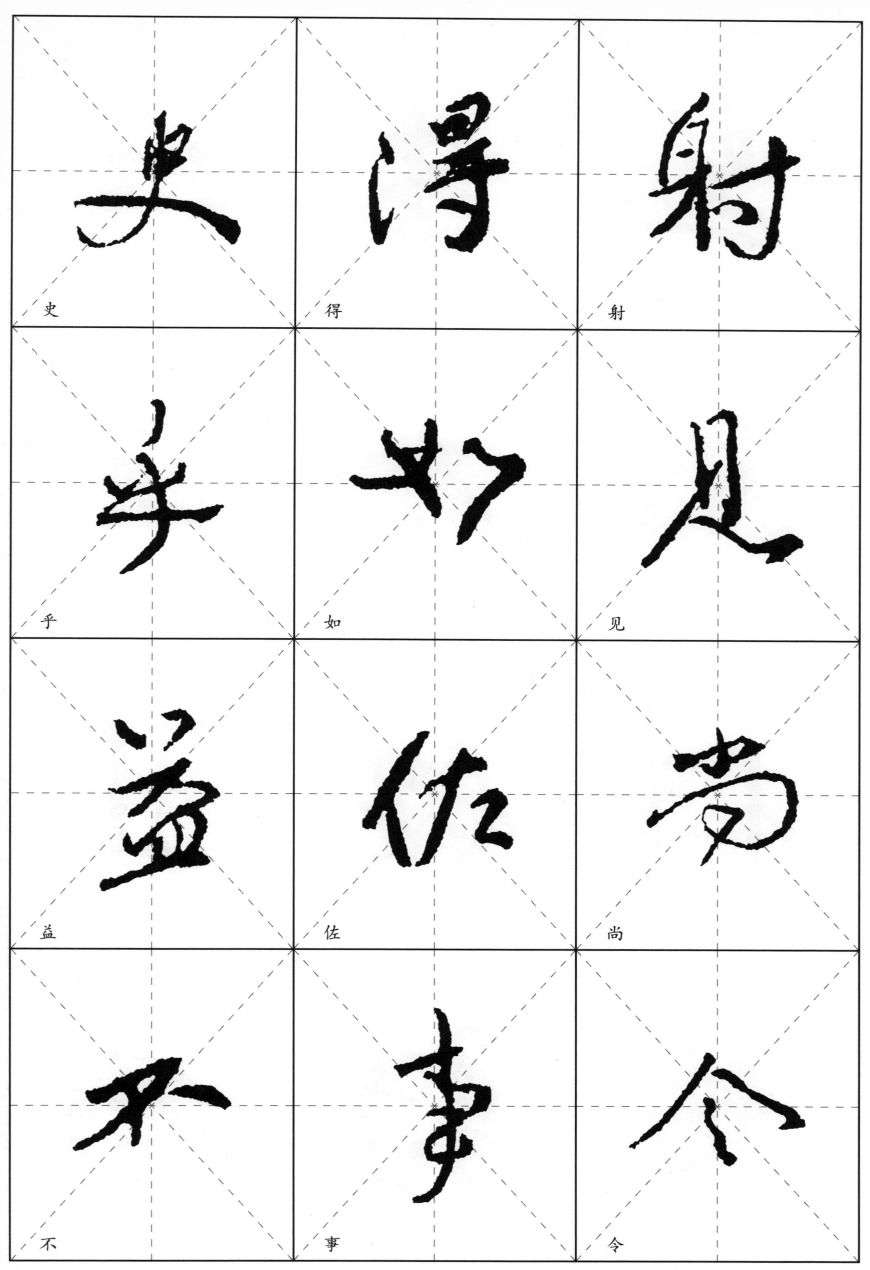

史　得　射

乎　如　见

益　佐　尚

不　事　令

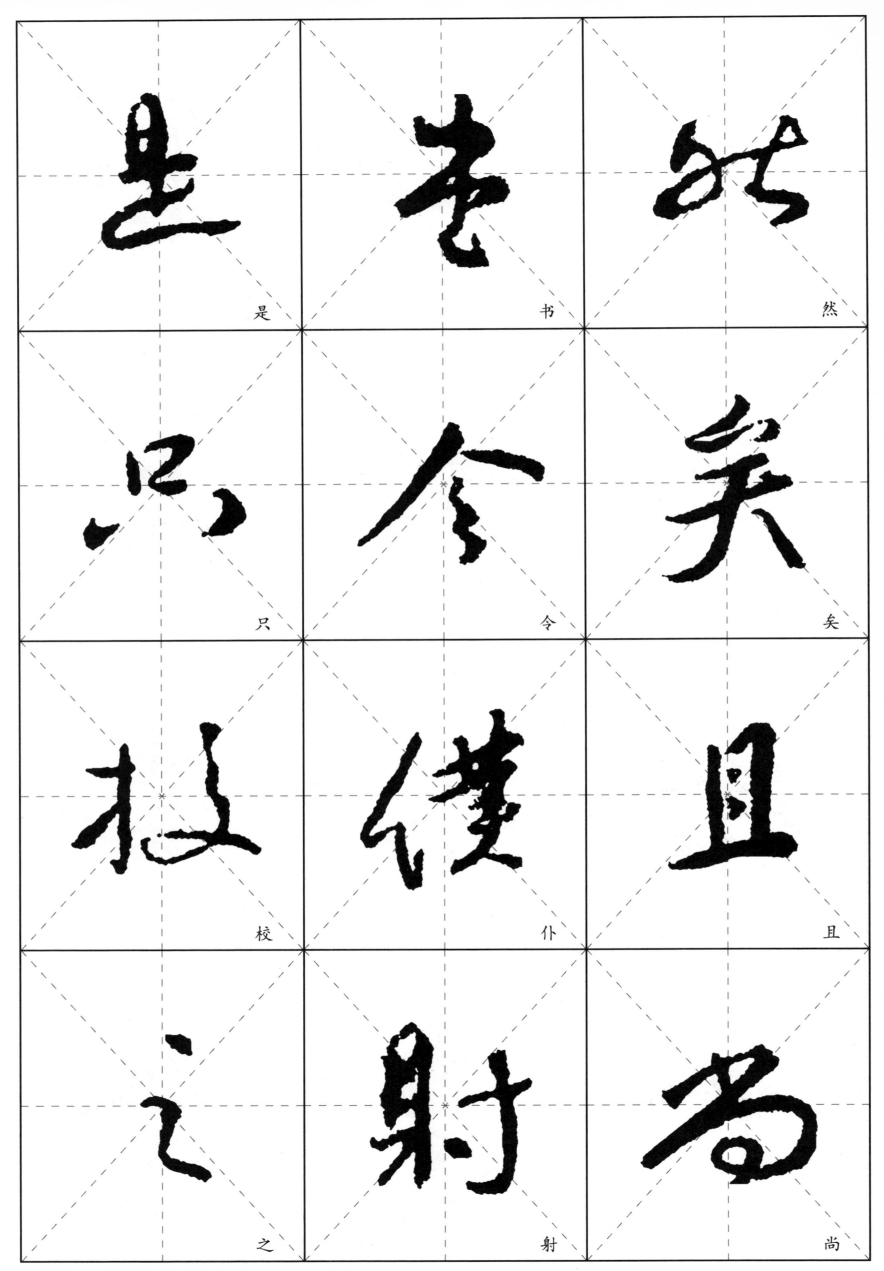

是　书　然

只　令　矣

校　仆　且

之　射　尚

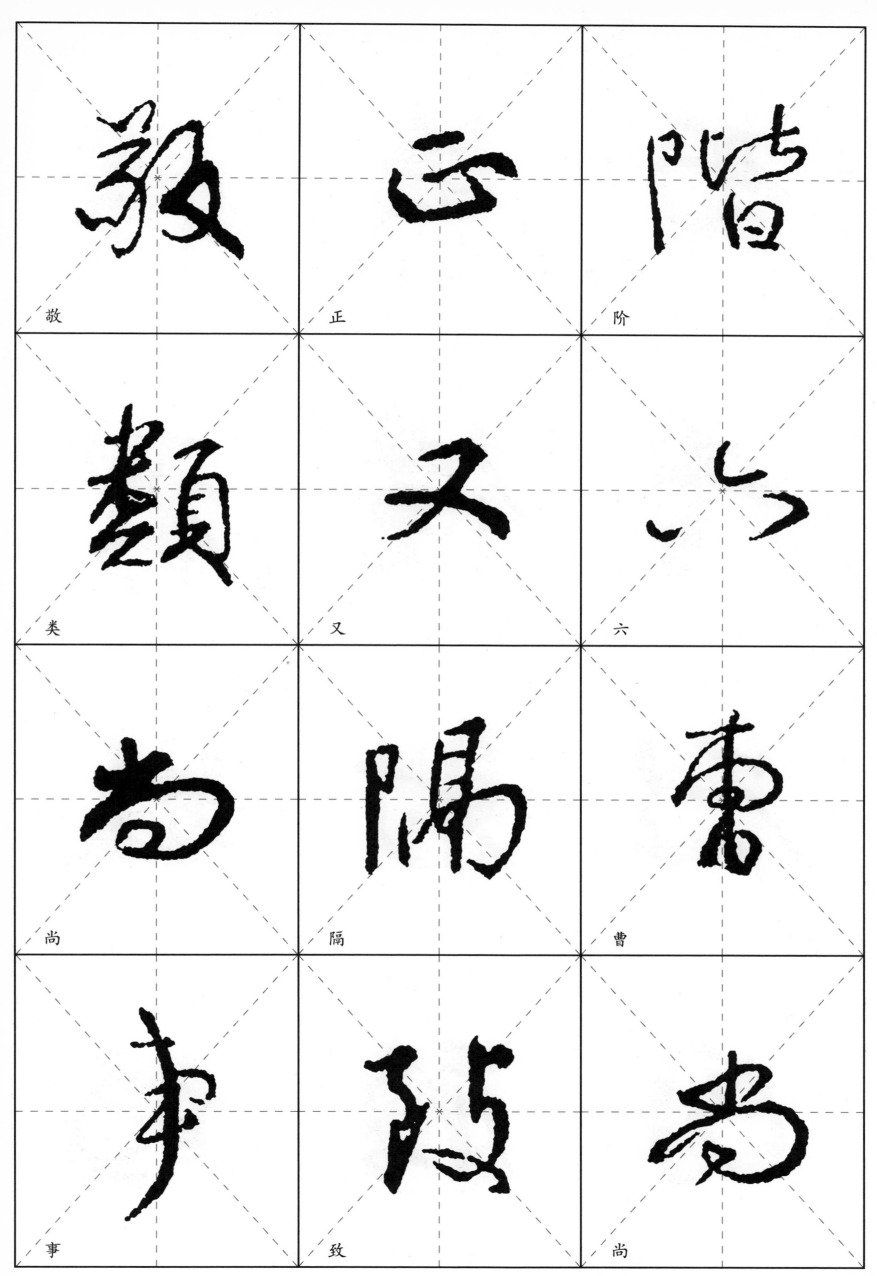

敬　　正　　阶

类　　又　　六

尚　　隔　　曹

事　　致　　尚

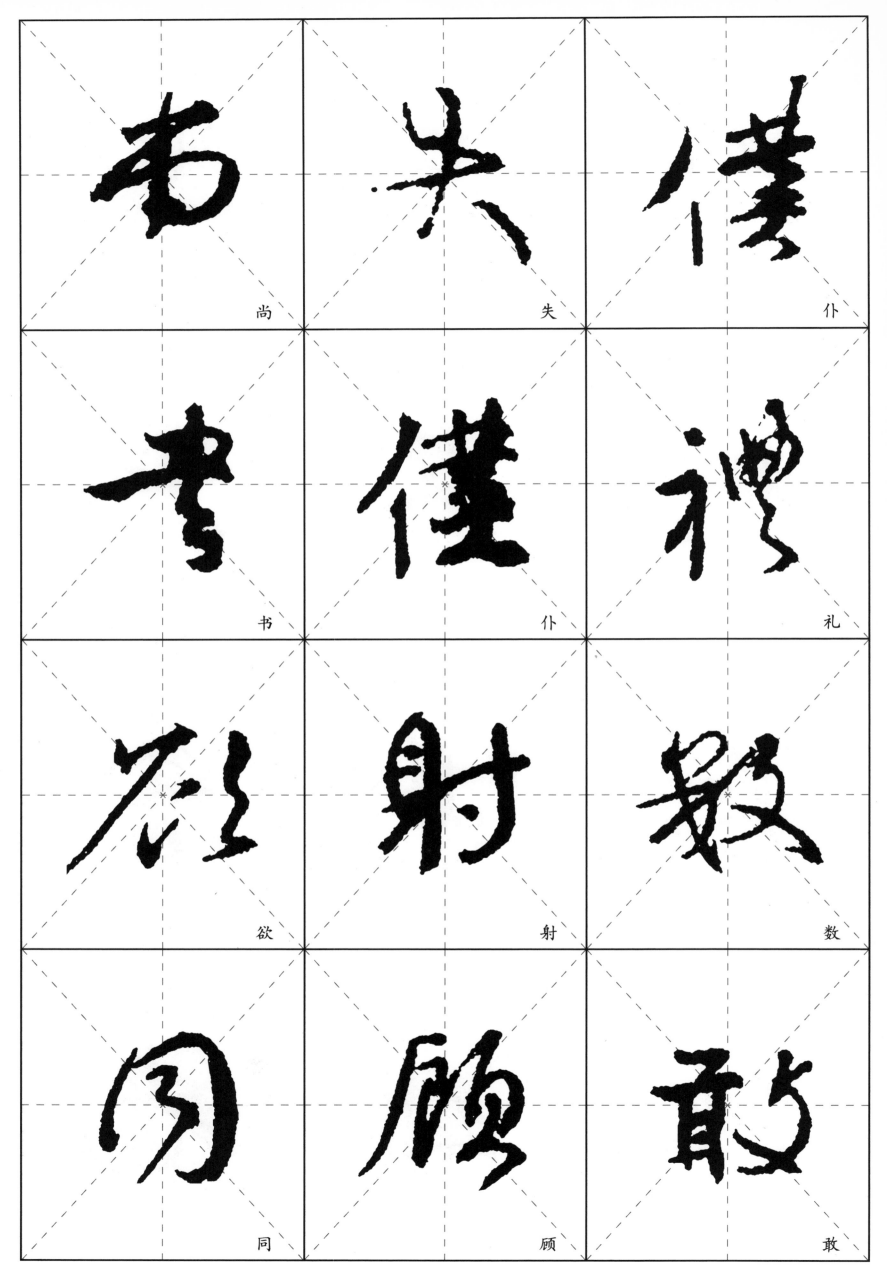

尚

失

仆

书

仆

礼

欲

射

数

同

顾

敢

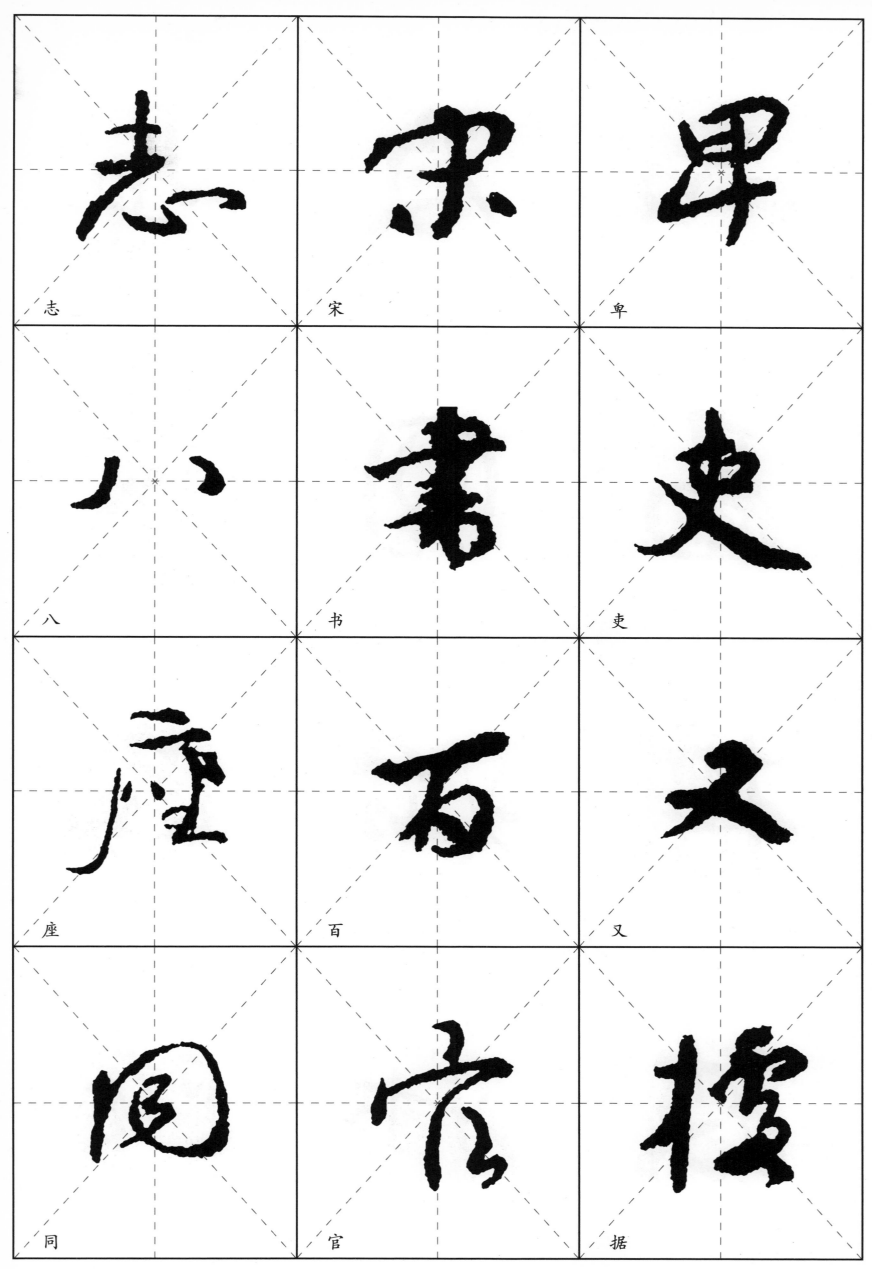

志

宋

卑

八

书

吏

座

百

又

同

官

据

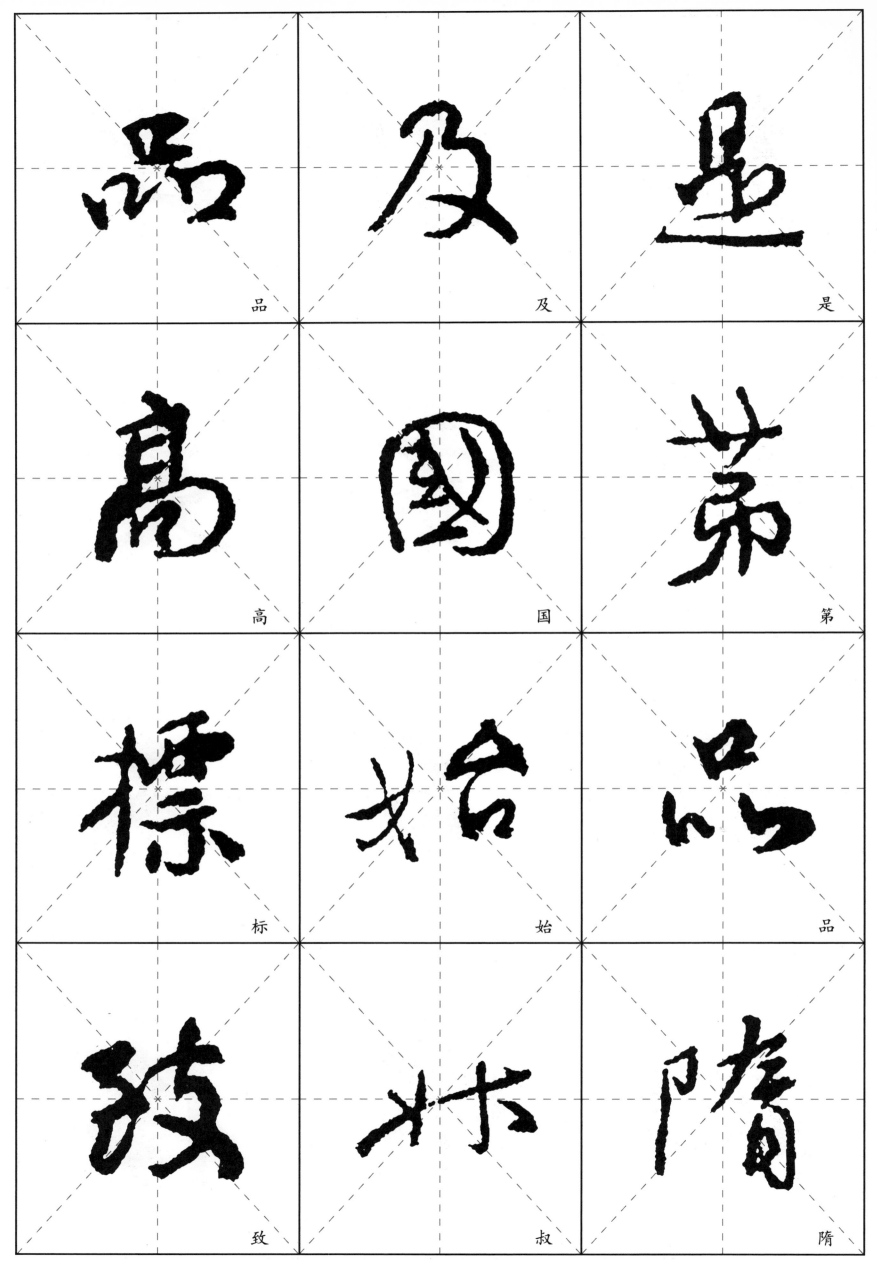

品　及　是

高　国　第

标　始　品

致　叔　隋

伯　况　挤

当　猧　排

为　咄　伤

令　尚　甚

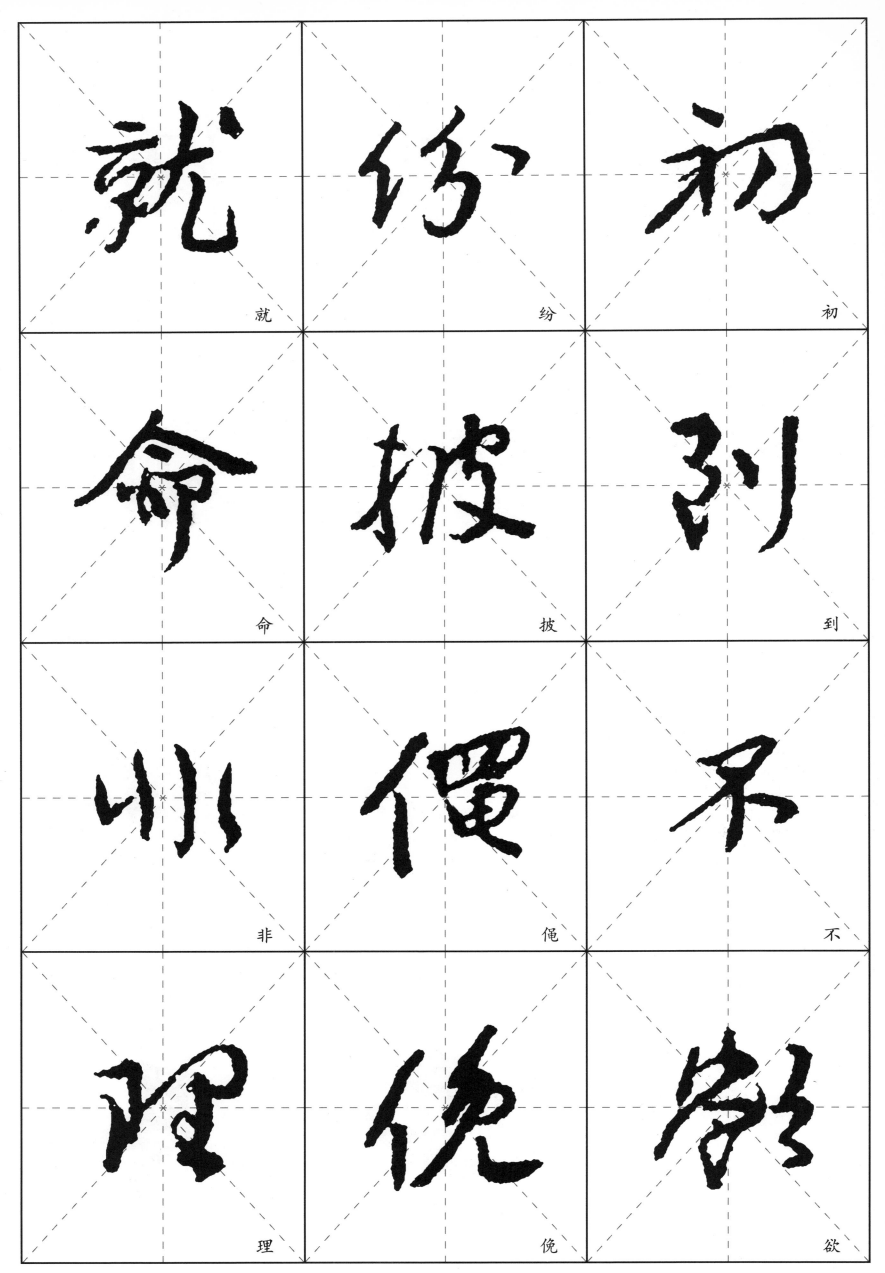

就　　　纷　　　初

命　　　披　　　到

非　　　偓　　　不

理　　　俟　　　欲

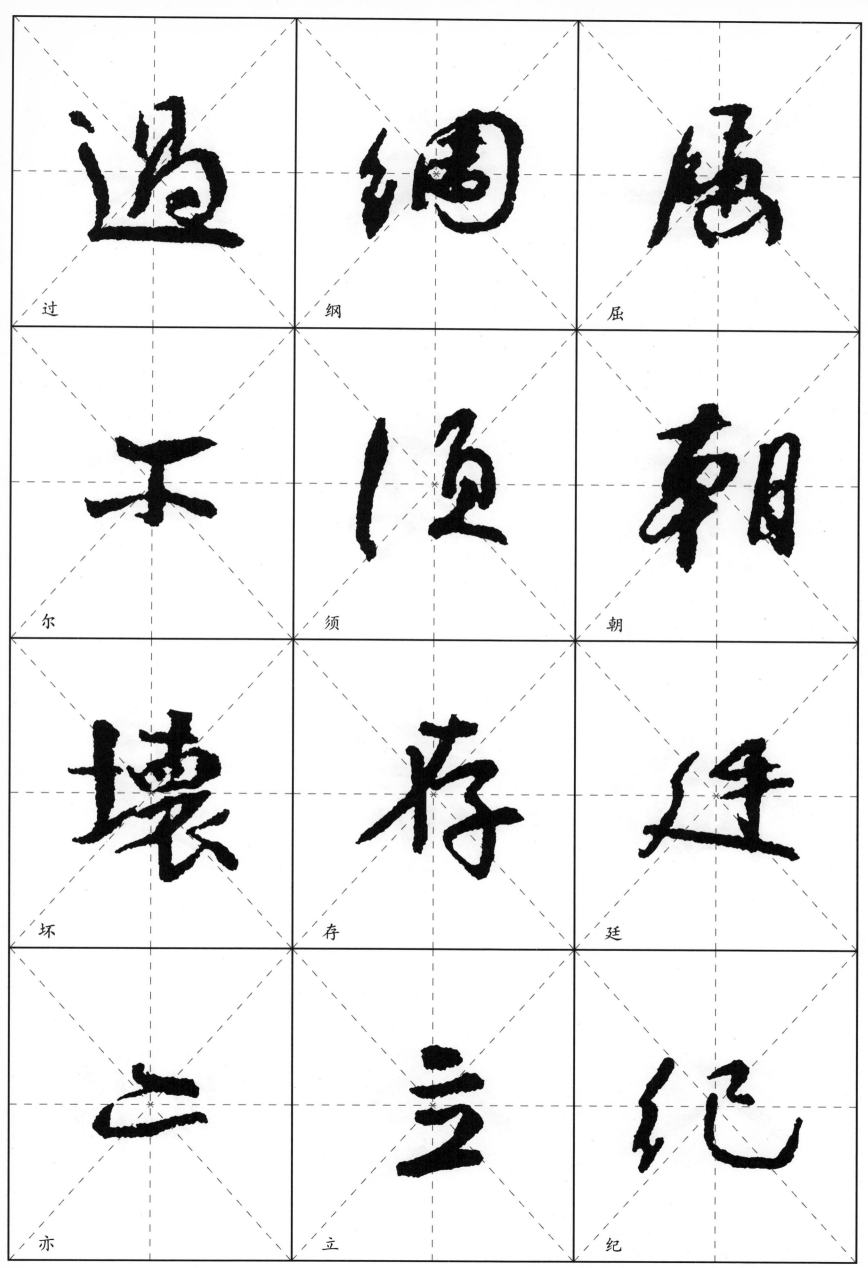

过

纲

屈

尔

须

朝

坏

存

廷

亦

立

纪

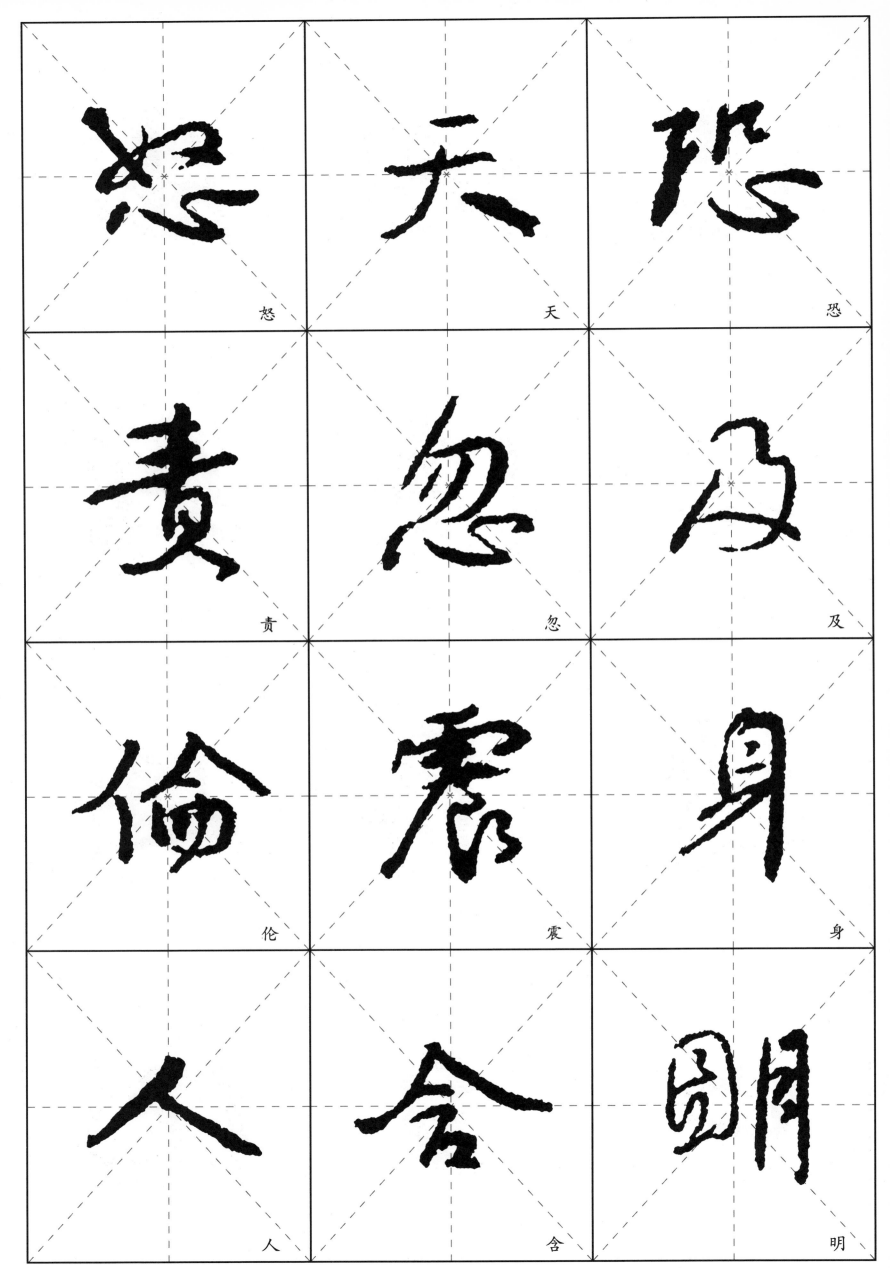

怒　天　恐

責　忽　及

倫　震　身

人　含　朋

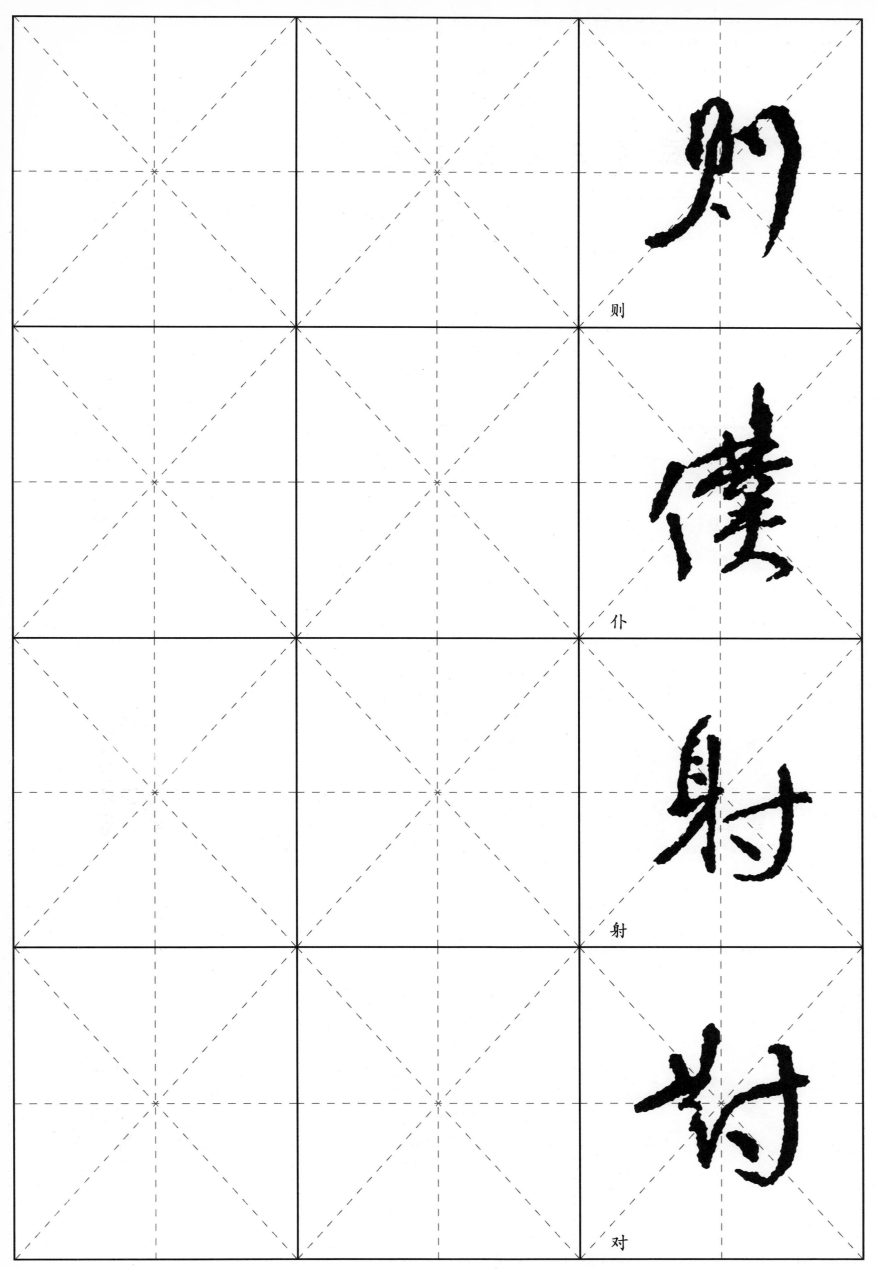

则

仆

射

对